折纸中的数学

〔日〕芳贺和夫　著

王方圆　译

河南科学技术出版社

· 郑州 ·

艺术总监：埃斯特有限公司　　　　　　　插　　图：井口千穗

摄　　影：市原达也　　　　　　　　　　校　　对：长冈恒存　壬生明子

版权所有，翻印必究

备案号：豫著许可备字－2019-A-0140

图书在版编目（CIP）数据

折纸中的数学 / (日) 芳贺和夫著；王方圆译. —郑州：河南科学技术出版社, 2023.7
ISBN 978-7-5725-1165-3

Ⅰ. ①折… Ⅱ. ①芳… ②王… Ⅲ. ①折纸－技法(美术) Ⅳ. ①J538.2

中国国家版本馆CIP数据核字（2023）第061162号

出版发行：河南科学技术出版社
　　　　　地址：郑州市郑东新区祥盛街 27 号　　　邮编：450016
　　　　　电话：（0371）65737028
　　　　　网址：www.hnstp.cn
策划编辑：董　涛
责任编辑：董　涛
责任校对：李晓雪
封面设计：王留辉
责任印制：张艳芳
印　　刷：河南瑞之光印刷股份有限公司
经　　销：全国新华书店
开　　本：890 mm × 1 240 mm　1/32　　印张：4.875　　字数：200千字
版　　次：2023年7月第1版　　　　　　2023年7月第1次印刷
定　　价：49.80元

如发现印、装质量问题，影响阅读，请与出版社联系并调换。

　　人到中年，我才开始对折纸感兴趣。在实验室里透过显微镜观察事物，是我作为一个生物学研究者的日常生活。厌倦了微小世界的时候，偶尔拿起了一张广告宣传单，发现它是正方形，脑海中便浮现出了儿时的折纸游戏。可是，折叠的方法却一个都想不起来。于是，无心地随手乱折，竟然折出了类似五边形的形状。就这样，"折正五边形"便成了我的目标。

　　在没有经过数学计算的情况下，我反复试验、摸索，以折出正五边形为目标，可还没等折出满意的作品，笔记本里的纸就用完了。但总觉得不太好意思去买折纸，因为在实验室玩彩纸也有点难为情，所以还是决定将白色的空白纸裁成正方形来用。想要大一点的正方形时，就裁 B5 或 A4 的打印纸来用。这样一来，不论是在高铁还是飞机上，或是在医院的候诊室里，都可以随心所欲地享受折纸的乐趣了。

　　就这样，从正五边形开始，我的几何图形折纸朝着其他的多边形和多面体发展。在折出规则图形的同时，我渐渐发现自己对折痕的长度、角度、交点的位置，以及相关的数理现象也很感兴趣，其中一个以我的名字命名的定理也随之问世了。

　　我认为，数学折纸与花卉和动物的折纸并不相同。因此，我在折纸的英文字母拼写"Origami"后面加上了数学

"Mathematics"等科学领域的词尾"-ics",并且从 1998 年开始倡导"Origamics"（折纸学）这个名字。此后，我在著作和杂志连载文章中，以及授课、教师进修讲座和面向大众的讲座等场合中统一使用这个名字，并在国际会议和英文版著作，以及面向教师的进修研讨会等场合向国外进行介绍。

然而，2014 年夏天，在东京举办的第六届世界科学数学与教育折纸大会上，我遇到了圣地亚哥大学数学团的人，才知道他们在使用意思相同的"Mathigami"（由 Mathematics 和 origami 得来）一词进行教育活动。日本人认为，由于发音浊化，折纸的"纸"变成了"-gami"，但在国外，与 Origami 的来历无关，认为"ga"是重音的术语，由此组成了"Mathigami"。它确实说明了 Origami 成为一种世界通用词汇。

但是，我今后还是想继续使用"Origamics"一词，本书也同样采用此词。请尽情享受数学折纸给大家带来的乐趣。

芳贺和夫

目录

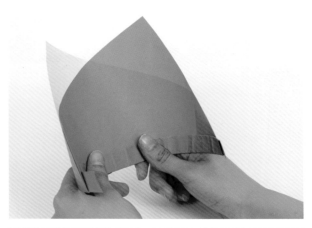

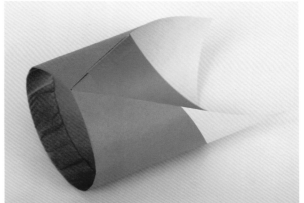

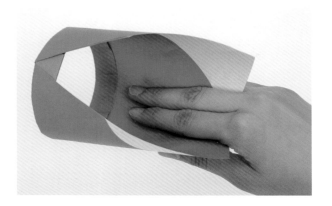

1 折三角板的三角形吧！

三角板的叫法

在学生们的文具盒里，几乎都放着两种三角板（图1-1）。

图 1-1

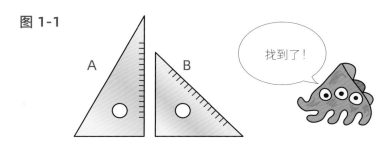

找到了！

要怎么称呼这两种三角板呢？"细的"和"宽的"？这样似乎不太好。"尖尖的"和"不尖的"？这样讲也有点不清晰。还是叫"30°直角三角形"和"等腰直角三角形"？虽然从数学的角度来说是对的，但是这种称呼好像有点太长了。所以在这里，我提议将图1-1A称为半正三角形、图1-1B称为半正方形。因为如图1-2所示，它们就是被正三角形的中线和正方形的对角线分成两半后的图形。

图 1-2

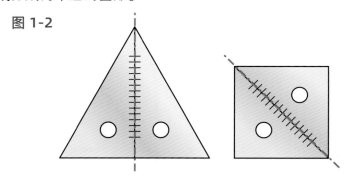

来折半正三角形的三角板吧

那么，我们就试着折半正三角形的三角板吧。

将一张折纸彩色面朝下、白色面朝上，放在桌子上，对齐左右两边，并在上边线 1/2 处折出短折痕（图 1-3A）。什么？将整条折痕都折出来了？为了使作品更漂亮，接下来要留心尽量不要在不必要的地方折出折痕。

然后，以下边的左端点为支点将右下角向上折，在角尖移动至与上边线 1/2 处折痕刚好重合时压平纸面（图 1-3B）。此时得到的上层的彩色图形就是三角板（半正三角形）。但是它还不能被称为作品，接下来就进入将它变成作品的步骤。

首先将折纸展开至原始的状态（图 1-3C），将左上角向下折，使边线与斜向折痕重合（图 1-3D）。

图 1-3

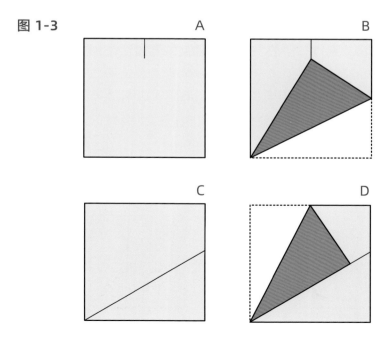

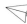

得到折痕后展开折纸（图 1-3E），将右上角向下折，使边线与斜向折痕重合（图 1-3F），得到折痕后再展开。

图 1-3

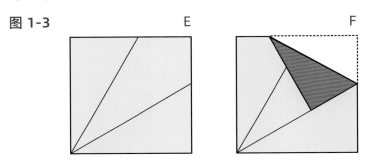

E

F

这样就在折纸上做出了三角板的折痕图（图 1-3G），再把周围的纸都折到三角板内侧就可以了。

将下面的边向上折，使其与最近的折痕重合（图 1-3H），再沿该折痕翻折使折纸进入三角板内（图 1-3I）。将右边线对齐折痕折（图 1-3J），再沿该折痕将此部分翻折至三角板内（图 1-3K）。

图 1-3

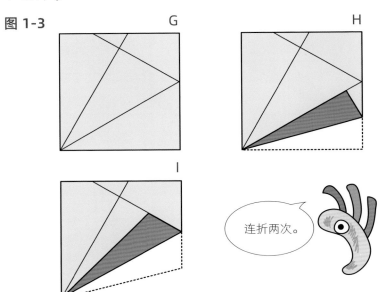

G

H

I

连折两次。

将上部分向下折，边线与三角板折痕重合（图 1-3L）。这时，再将刚折过来部分的前端塞入最初折好部分的下面，半正三角形的三角板作品就完成了（图 1-3M）。

三个角的平分线相交于一点，这个点就是三角形的内心。

图 1-3

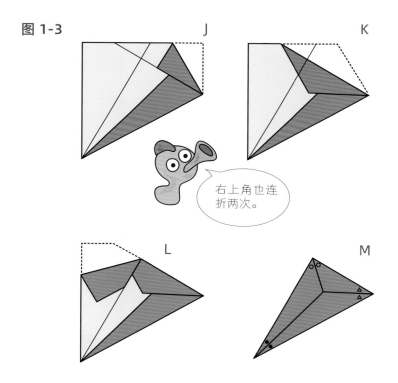

来折半正方形三角板吧

现在要做半正方形的三角板了，首先让我们了解一下这两种三角板的尺寸关系。半正方形的最长边与半正三角形的第二长边长度相同（图 1-4）。

图 1-4

确实一样长！

那么，接下来折的半正方形与刚才折的半正三角形要符合这种关系。你可能会觉得这"太难了吧"，毕竟看图 1-3G 中的三角形是斜的，边长看上去很难计算。但是不必担心，把刚才折好的三角板对齐放到折纸上试试看。你会发现无法计算的边的长度正好和折纸的边一样长（图 1-5）。

图 1-5

哎呀，刚刚好啊！

下面我们就开始进入折半正方形三角板的步骤吧。

首先，要找出左边线的中点（图 1-6A）。使左边的下端点与上端点重合，确定纸张绷紧后折出小小的折痕，这个就是中点。然后使下边与中点对齐，确认左右两边线没有歪斜，压平折纸（图1-6B）。

展开折纸，就得到了下侧的 1/4 线（图 1-6C）。然后，将左上角向下折，使左边线与 1/4 线重合（图 1-6D）。

图 1-6

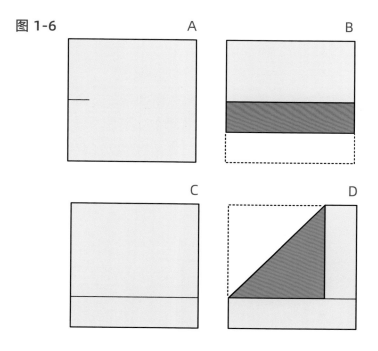

再次展开折纸，用同样的方法将右上角向下折（图 1-6E），展开后就能发现，我们已经在折纸中做好了半正方形三角板的折痕图了（图 1-6F）。然后将周围的部分折到三角板内侧就可以了。

图 1-6

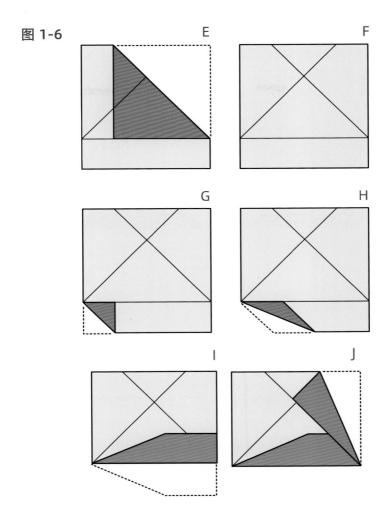

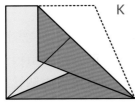

将左下角向上折，边线与三角板的折痕重合（图 1-6G），再折叠一次（图 1-6H）。然后沿折痕向上折（图 1-6I），接下来折右侧的部分（图 1-6J、K）。

将上面的部分向下折，斜边与三角板折痕重合（图 1-6L），再将此部分折至三角板内（图 1-6M），最终将前端插入图 1-6I 折好的部分下面就可以了。

图 1-6

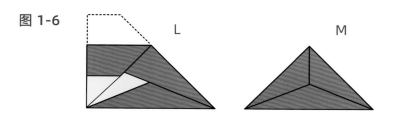

同样，三条角平分线相交于三角形的内心。至此，一套两种三角板就折叠完成了。

意外的发现

前面提到过两种三角板的其中一边的长度是相等的。因为都是直角三角形，直角的角度当然也是相等的。除此之外，还有相等的地方。请将两种三角板并排或者叠放起来思考一下。

那么，让我来揭晓答案吧。请将两块三角板的最长边作为底边摆好。这时，出现了两个形状不同的"山"（图 1-7A、B）。

然后保持底边贴合，将两座"山"慢慢重叠在一起，哎呀！两座"山"的高度竟然是一样的！（图 1-7C）。

"咦！为什么呢？"我来给那些有疑问的人一点提示吧。

图 1-7

A

B

C

提示 1

半正三角形的最长边正好是最短边长度的 2 倍（图 1-8）。

图 1-8

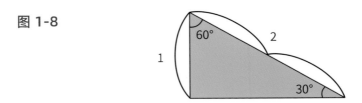

图 1-7A 与图 1-7B 的"山顶"（顶点）到"山脚"（底边）的垂线高度相等。垂线将图 1-7A 分割为两个全等三角形，将图 1-7B 分割为两个相似三角形。

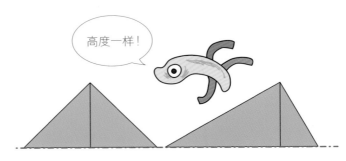

高度一样!

提示 2

　　将折纸对折后，试着将折纸的高度与两座"山"的高度对比一下吧（图 1-9）。

图 1-9

抖机灵一样的正确答案

在东京的某所中学的折纸课上，我向学生们提出了一个挑战："用一张正方形的纸折出正三角形。当然了，只能徒手，不能用工具。"

正三角形的每个角都是60°。我感觉这个问题应该很难解决，结果有个学生立刻就举手了。他的答案是图2-1这样的。

图 2-1

正三角形在哪儿？

熟悉折纸的人会很疑惑"这是什么呀？"，这不是要折的"整体形状是正三角形的作品"，而是用正方形纸的三条边围起来的空白正三角形。我们暂且算这是一种正确答案吧。

虽然空白三角形看上去比正三角形要高，但其实这是一种视觉上的错觉。

既然挑战的题目是要折出作品，所以还是应该折出形状规整的正三角形。那么我们来试一下吧。

中心封闭的正三角形（1）

内心和重心重合的三角形是结构稳定的正三角形。根据重心定理，正三角形的中心点（内心和重心重合的点）是顶点到底边的垂线的三等分点（图 2-2），所以我们先将折纸下部分的 1/4 向上翻折，折出折痕图（图 2-3A）。

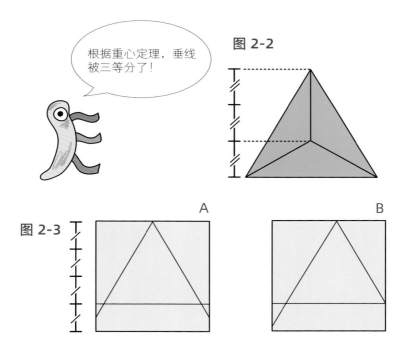

根据重心定理，垂线被三等分了！

图 2-2

图 2-3

A

B

若是将正三角形放在中间的话，两侧的纸都要向内侧折，很麻烦。解决办法就是将正三角形从中间稍微向右侧移动一点，使右侧没有多余的空间，这样只要处理左边就可以了（图 2-3B）。然后折 60° 角（图 2-3C）。那么，虽然右下角很容易折，但左侧还是需要很细致的折法，因为会有很多层纸叠在一起，而且受其影响最后完成的部分还不能完全闭合。在展开的折痕图上，

将折叠的顺序用数字标记出来（图 2-3D），以供参考。这个作品还是有让人不满意的地方，所以让我们来折第二款正三角形。

图 2-3

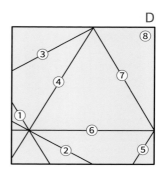

中心封闭的正三角形（2）

为了消除第一款正三角形左右两侧的间距，让我们换个思考方式，不再水平摆放，而是将折纸的对角线摆在垂直的方向上（图 2-4A）。

折纸达人们都怎么称呼这种摆法呢？据说有人把它叫作"菱形摆放"。

首先将折纸摆好（图 2-4A），折出对角线（图 2-4B）。然后在左下方边线 1/4 处标记一个小的折痕（图 2-4C）。

接下来将折纸上面的角（顶点）与 1/4 点重合。不要折叠纸面，只是使其重合。保持这种状态，从重合点沿对角线向上，

图 2-4

在图中○的地方用手指稍微用力地压出小小的折痕（图 2-4D）。

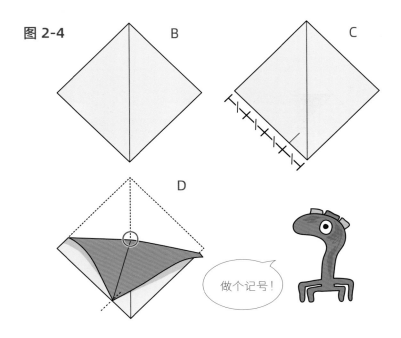

图 2-4

B

C

D

做个记号！

将折纸展开，此时在对角线上有一个稍微倾斜的折痕（图 2-4E）。想要使最终的作品漂亮，就要把必要的记号做得小一点，而且尽量不留下无用的折痕。

这样作品就会很漂亮了！

图 2-4

E

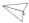

将角向下折使顶点与记号重合（图2-4F）。压平后将左侧的角从正中间（对角线处）斜向下折，使角的顶点落在对角线上（图2-4G）。

图 **2-4**

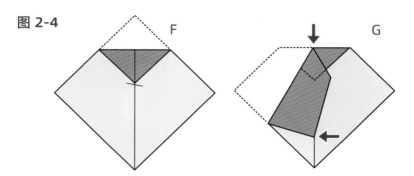

注意两个箭头的位置（图2-4G），用同样的方法折叠右侧的部分（图2-4H）。然后，将下端向上折，正三角形就完成了（图2-4I）。

此时将折纸全部展开。如图2-4J所示，正三角形在折纸中间，这种折法出奇的简单。

图 **2-4**

将上面的角沿折痕向下折（图2-4K）。左上部向下折，使左上边与正三角形的边线重合（图2-4L）。

图 2-4

然后将刚才折叠的部分再沿边线折，边缘正好与正三角形的中线重合（图2-4M）。将下面的角向上折，使边与边重合（图2-4N），再沿正三角形的下边折（图2-4O）。

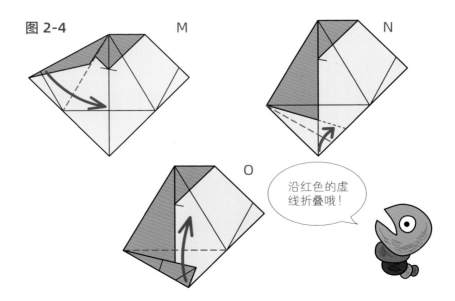

图 2-4

沿红色的虚线折叠哦！

接下来沿虚线将右侧的部分向左折（图2-4P），再沿正三角形右侧斜边折（图2-4Q），插入中线处，中心封闭的正三角形就完成了（图2-4R）。

图 2-4

翻折，然后插进去！

3 | 折正六边形吧！

Z 形尺

前面介绍过（下图），想用折纸折出 60°角，只要折出一个最短边边长是最长边边长一半的直角三角形就可以了。这时就必须折出能表示最长边一半长度的折痕。

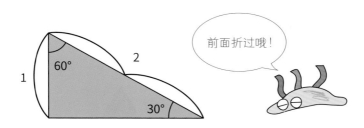

前面折过哦！

将纸张对折本身是很简单的。但是，大多时候我们只需要这条折痕的一小部分，而且无论如何都不想在完成的作品上留下多余的折痕。我发现把另一张同样大小的折纸做成尺子，用它就不会留下多余的折痕了。

那么就让我们来折这把尺子吧。将折纸向左对折（图 3-1A）。接下来，将第一层向右对折（图 3-1B），打开第一步的折叠（图 3-1C）。最后再将左边向右对齐折痕折叠（图 3-1D），这样尺子就完成了。

稍微拉开这把尺子折叠的地方并从顶部观察，看起来像英文字母 Z，所以叫作 Z 形尺。用它不但能够折出 60°角和最大正八边形，而且连折黄金比例、内接最大正五边形都变得简单了。

图 3-1

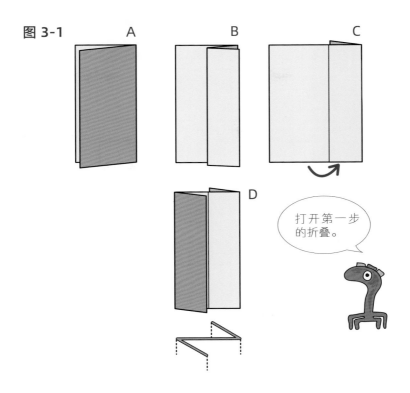

菱形的折法

试着用刚做好的 Z 形尺，在折纸上边的中点做 60° 角吧。

将折纸的右侧夹在 Z 形尺背面的折叠层里。确认折纸插入最深处后，将尺子稍微向上滑动一点（图 3-2A）。将折纸左上角从尺子侧边的顶端向右下方翻折，使角的顶点刚好落在尺子的中线上（图 3-2B）。这样就折出了 60° 角。

拿掉 Z 形尺，展开折纸就可以看到 60° 角的折痕，翻折右上角使右边线与这条折痕重合（图 3-2C）。再将左侧恢复到折叠的状态，确认折纸在上边中点刚好被折成三部分（图 3-2D）。

展开折纸（图 3-2E）并将其旋转 180°（图 3-2F）。再次使用
Z 形尺，重复图 3-2A~E 的折法。这样，依靠上下边 60°角的折痕，
就能在折纸上做出来菱形图案了（图 3-2G）。

图 3-2

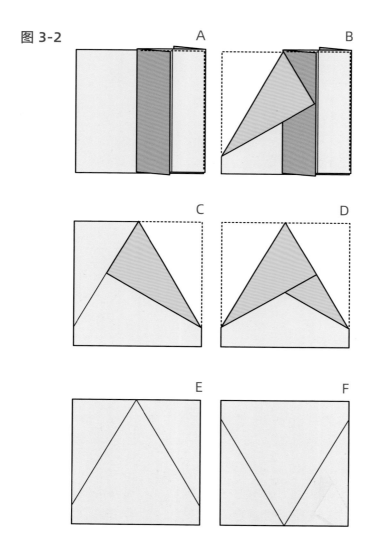

图 3-2

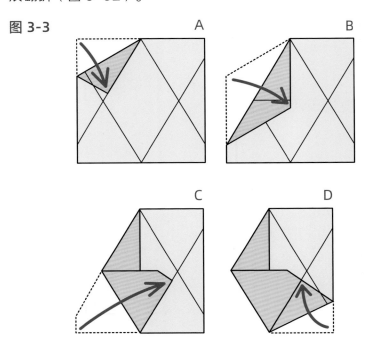

菱形图案做好了！

那么，我们试着把菱形折出来吧。将左上角向下折使其边与 60° 角折痕重合（图 3-3A），再沿 60° 角折痕翻折（图 3-3B）。

接下来将下边左侧沿 60° 角折痕翻折（图 3-3C）。将右下角向上折使其边与 60° 角折痕重合（图 3-3D），再沿 60° 角折痕翻折（图 3-3E）。

图 3-3

27

最后，沿 60°角折痕翻折右上角，插到图 3-3B 折好的中线下面，作品就完成了（图 3-3F）。

图 3-3

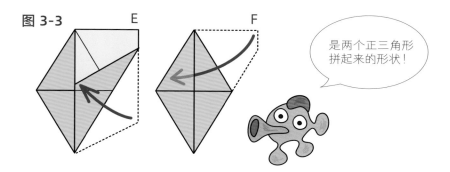

是两个正三角形拼起来的形状！

一般说到菱形，是指四边等长、对角相等且没有直角的四边形，所以有"细长"的菱形，也有"粗短"的菱形。我们在这里折出的菱形，正好是两个正三角形拼起来的形状，一组对角是 60°，另一组对角是 120°。我想把它叫作正菱形，怎么样？

终于要折正六边形了

利用上文所述的 Z 形尺，做出正菱形的折痕图（图 3-2A~G），在此基础上可以很容易地做出正六边形。折好了图 3-2G 之后将它横过来。因为是正方形的折纸，说横、竖比较容易混淆，所以在这里表达为将图 3-2G 旋转 90°（图 3-4A）。

图 3-4　　　　　　A

从左边线中点和右边线中点伸出的 2 条夹角为 60° 的折痕，相交于折纸的中线上。翻折左边使其与这两个交点重合（图 3-4B），用同样方法翻折右侧（图 3-4C）。这样就像左右对开的两扇门被关起来了一样。

图 3-4

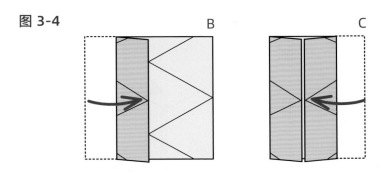

我们把图 3-4C 翻过来背面朝上，就能看到正六边形的图已经做好了（图 3-4D）。然后，翻回正面再打开右侧的"门"（图 3-4E）。

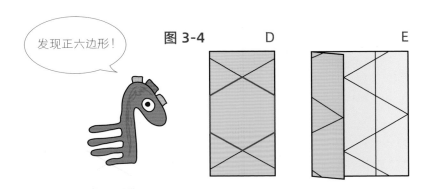

发现正六边形！

图 3-4

此时，上部分有条斜向的折痕，将左上角沿折痕向下折（图 3-4F），折好后将"门"关上（图 3-4G）。然后旋转 180°（图 3-4H）。

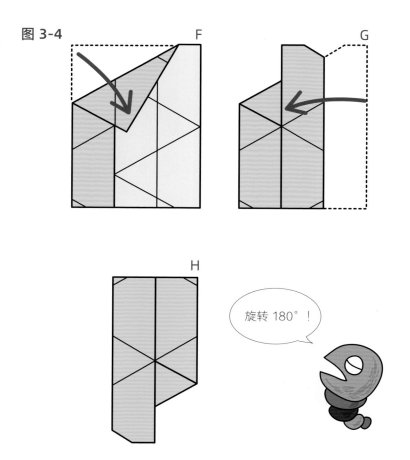

图 3-4

F

G

H

旋转 180°！

接下来虽然想按照图 3-4E~G 的步骤进行折叠，但右侧的"门"已经关上了。因此，我们打开右侧"门"的上半部分，将左上角部分折进右侧"门"里面（图 3-4I ① ~ ③）。这样就形成了一个螺旋对称图形（图 3-4I ④）。

图 3-4

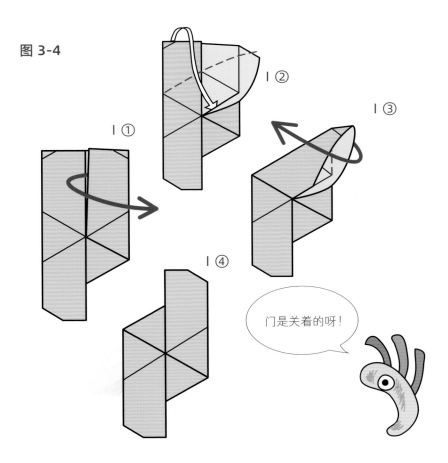

门是关着的呀！

　　将六边形两条边对齐折叠，将右上角部分向下折（图3-4J①）。此时，不要折到最上面的纸，避免产生多余折痕（图3-4J②）。

　　把鼓起来的部分压平，就出现了一个薄薄的像舌头的部分，将它插进已经折好的对角线的缝隙里（图3-4J③~⑤）。

图 3-4

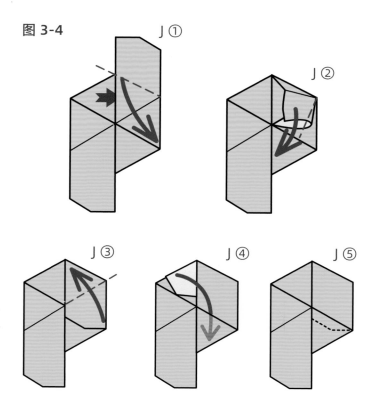

接下来旋转 180°，重复图 3-4J ① ~ ⑤的步骤，中心封闭的正六边形的作品就折好了（图 3-4K）。

图 3-4　　　　　　　　K

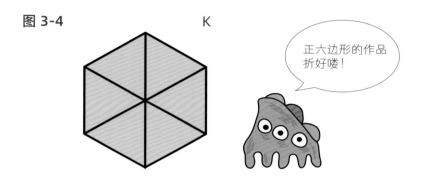

正六边形的作品折好喽！

完成的作品是正反两面都看不到接头且没有多余折痕的正六边形，这一点很有趣，所以我们来展示一下折痕展开图吧（图 3-5）。

图 3-5

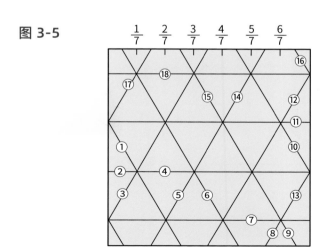

4 折六芒星吧！

星星是这样形成的

这次来折一个稍微复杂、步骤也比较多的星形吧。说起星形，我们一般想到的是五角星。我们当然也会介绍五角星的折法，但现在先在上一部分的基础上介绍如何折六芒星（图 4-1A 是正面，图 4-1B 是背面）。

图 4-1

六芒星是由正六边形的对角线组合而来的，所以也叫作正六角星（图 4-2）。"芒"是指禾本科植物子实的外壳上尖尖的形状。

图 4-2

六芒星又叫
正六角星。

此外，利用正六边形的对角线还能折出另一种星形。将正六边形正对的顶点相连，可以画出 3 条对角线，这 3 条对角线所形成的也是星形（图 4-3）。用"＊"表示，也被称为"星号"。但它只是星形的骨架，并不适合折纸。

图 4-3

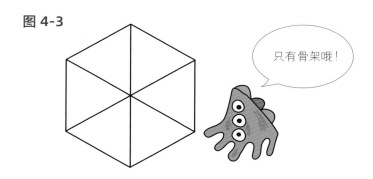

只有骨架哦！

从做正三角形开始

正六芒星的形状是一个正放的正三角形和一个倒置的正三角形重叠而成的（图 4-1A）。跟折正六边形一样，首先要在折纸的上边线中点处折出 60° 角（图 4-4）。

图 4-4

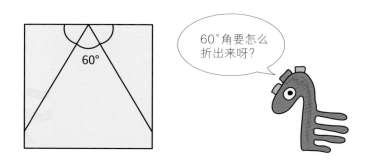

60° 角要怎么折出来呀？

我们在前面介绍过，用 Z 形尺的话，就可以不留痕迹（不必要的折痕）地折出 60°角。然后折出 60°角与边线相交点的连线，就得到了一个大的正放的正三角形（图 4-5）。如果折纸的边长为 1 的话，这就是一个边长为 1 的正三角形。我们将图 4-5 中正三角形的顶点标注为 a、b、c，三角形外侧的部分标注为 I、II、III。

图 4-5

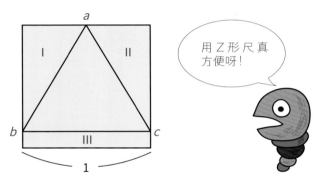

整个折叠过程将分为两个阶段进行：①折出必要的折痕；②以折痕为基础进行折叠。为了能折出细致且清晰的折痕，请用指甲压出折痕。

依次将 I（图 4-6A）、II（图 4-6B）翻折至正三角形 △ abc 内部。再将 III 沿 bc 线向上翻折（图 4-6C），将两端沿斜线向后折叠（图 4-6D）。

这样，II 的一条边就成了过顶点 c 垂直于边 ab 的垂线。折叠顶点 c 与垂足重合（图 4-6E），得到折痕后还原。这次，再折叠顶点 c 使其与 I 和 II 叠加所形成的交点（△ abc 的中心点）重合，得到折痕后还原（图 4-6F）。

然后将顶点 b 也与另一侧的垂足重合，再与中心点重合，得到两条清晰的折痕（图 4-6G）。如果找不到垂足，可以将 II 和 I 交换，使 I 压在 II 的上面就可以了。

图 **4-6**

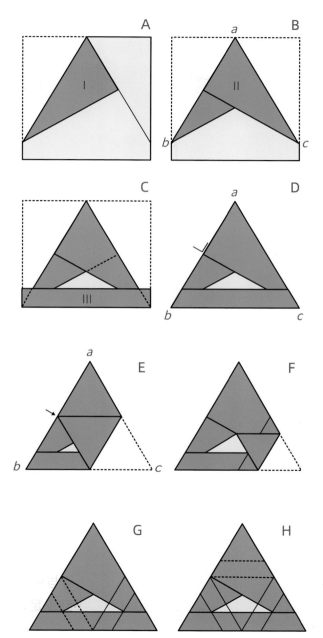

　　剩下的一个顶点 *a* 虽然没有垂线，但它对应的垂足的位置，也就是下边线的中点，此时已经有了折痕，所以将顶点 *a* 分别与下边线的中点和△ *abc* 中心点重合，就可以折出两条清晰的折痕（图 4-6H）。此时先把纸展开（图 4-6I），再追加 2 条折痕。首先将左下角沿已有折痕向上折（图 4-6J）。然后将右上角向下折，使其边与左下角折上来的边对齐（图 4-6K）。得到清晰的折痕后再全部打开。

　　转换方向用同样的方法折叠，得到另一条折痕。至此，第一阶段做折痕图就完成了（图 4-6L）。

图 4-6

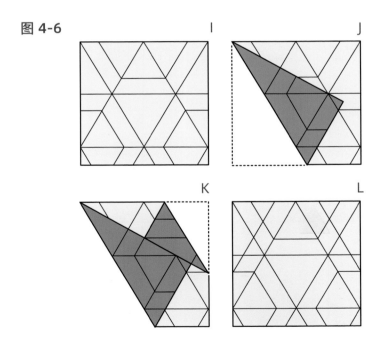

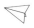

终于折出六芒星了

　　接下来进入第二阶段。将右上角沿折痕向内折（图 4-7A）。然后沿正三角形的边折，将这个部分卷起来（图 4-7B）。对面的左上部也同样折两次。最后，先将图 4-5 中 Ⅲ 的两端折出的小三角形向上折，然后将 Ⅲ 整体折向正三角形内（图 4-7C）。这样就得到一个正三角形。

图 4-7

　　各顶角的内侧分别有两条平行的折痕。如图 4-7D 所示，将顶角沿外侧的折痕折向中心。3 个顶角全部折叠后，就得到了图 4-7E 这样的正六边形。将这个正六边形右端的顶角折向内侧角的顶点，对齐空白三角形的顶点。将标注 ○ 的三个角用同样方法折叠（图 4-7E），折叠后如图 4-7F 所示。

图 4-7

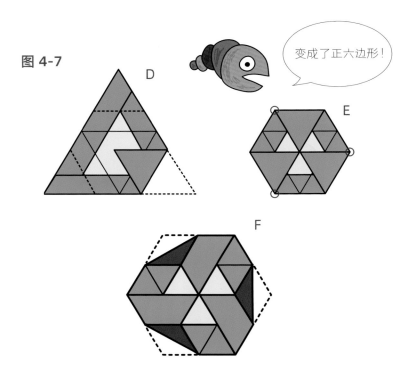

变成了正六边形！

下一步非常重要，但是很难用图来展现，所以要认真阅读解释说明。

轻轻打开刚才折的三个小三角形，把下面一层塞入褶皱里面（图 4-7G）。虽然从外面看上去没有变化，但这几层纸相互压叠在一起，更加稳固了。

图 4-7　　截面图　　G

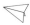

之后，将箭头所指的 3 个部分沿虚线折向背面（图 4-7H），此时中间的 3 个三角形就会向外展开，形成六芒星的形状，再将内层重叠的部分叠好插入固定（图 4-7I）。

图 4-7

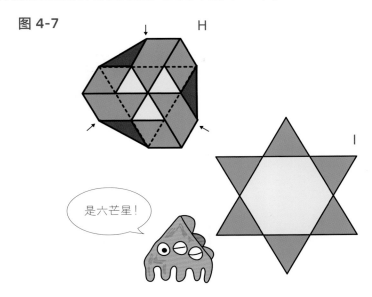

将它翻过来。如果看上去像是两个正三角形互相插入的组合形状，那就表示你成功了（图 4-7J）。

图 4-7

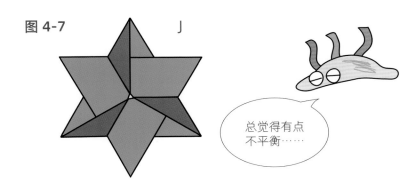

　　但是，是不是觉得它不太平衡呢？其实，图 4-7C 中左右两侧斜向长条的幅宽要比图 4-5 中 Ⅲ 的幅宽宽一些，这是在正方形纸中做 60°角时，下边的"余量"不够导致的。图 4-5 中 Ⅲ 的幅宽本来应该是三角形中线长度的 1/6，但实际只有 1/6 的 93%。即使这样，作为折纸作品，它看上去还是不错的(图 4-8)!

图 4-8

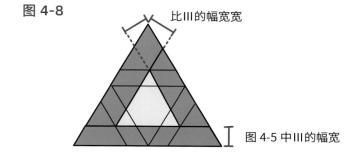

比Ⅲ的幅宽宽

图 4-5 中Ⅲ的幅宽

5 | 折3:4的风车吧！

清空大脑

在折纸鹤之类作品的时候，第一步一般都是折成长方形或者是三角形（图5-1）。但是接下来要折的3:4的风车，第一步却不是这两种中的任何一种。

图 5-1

而且，不仅是第一步，还有许多步骤都与平时的折纸方法有所不同，所以清空你大脑中的折纸习惯之后再开始吧！

这次使用的是市面上常见的正方形折纸。边长17.6 cm的会比较好，如果没有的话，边长15 cm的也可以。

将折纸的彩色面朝下、白色面朝上放在桌面上。首先要在折纸的边上留下折痕（图5-2A）。在找到上边中点后，使上边的左、右两端点重合，手指沿着边垂直向下滑动按压，在中点处折出一个小小的折痕（图5-2B）。

图 5-2

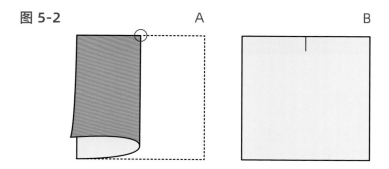

然后，将右边线的下端点与刚才折出的折痕对齐（图5-2C）。这时不能压折纸张。手指沿着斜向的线向左下方滑动，使彩色的面紧贴着白色面，在到达交叉点时，手指向下按压。将纸张展开后，左边线的下方会有一个斜着的小折痕（图5-2D）。我们把它标注为 a。顺时针方向旋转折纸，使记号 a 移动到上方。

图 5-2

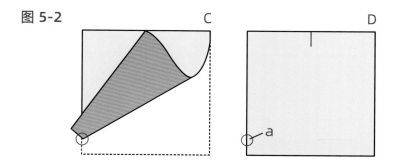

重复图 5-2A~C 的步骤。在新的左边线上得到一个斜向小折痕，我们标注为 b（图 5-2E）。然后，向上翻折使 b 与邻边的 a 完全重合（图 5-2F），得到一条横穿折纸的斜向折痕（图5-2G）。接下来将这条斜向折痕的起点和终点对齐重合折叠（图5-2H）。这样就得到了两条互相垂直的折痕（图 5-2I）。

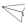

事实上，这两条互相垂直的折痕，每条都将折纸的边分割成了 3:4 的比例，也就是说这两条折痕是能把边线分成 7 等份的基本线。

图 5-2

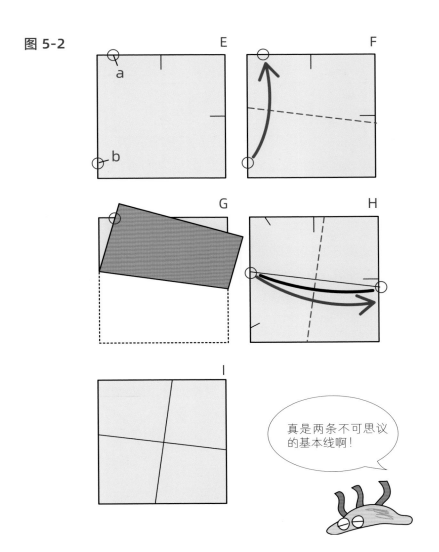

真是两条不可思议的基本线啊!

以 3:4 为基础做折痕图

以这两条斜向垂直交叉的基本线为基础，来做风车的折痕图吧。首先，将折纸右侧部分沿纵向的基本线向左折（图 5-3A）。再将纸角沿纵向基本线上端点与横向基本线右端点的连线向下折，此时出现一个白色的三角形（图 5-3B）。

图 5-3

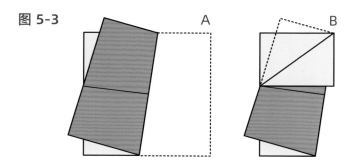

将折纸展开的同时保留这个三角形（图 5-3C），将右上角向下翻折，使其上边线与三角形的短边重合（图 5-3D）。

将其他 3 个角重复进行刚才的操作，在中间会出现一个小的彩色正方形（图 5-3E）。然后将折纸全部展开并前后翻转（图 5-3F）。

图 5-3

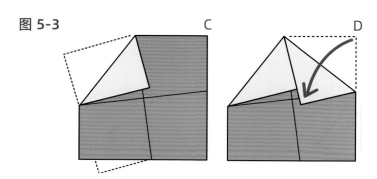

图 5-3

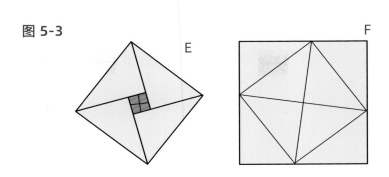

此时，在折纸内侧构成正方形的折痕是峰折线，用双手捏住折痕两端，避免折痕歪斜，将其平行移动至基本线的交点，并在此处折叠（图 5-3G ①、②）。得到折痕后将折纸展开。然后旋转折纸，再重复上述操作 3 次，就能得到图 5-3H 这样的双重"井"字线。至此，做折痕图的工作就结束了。

图 5-3

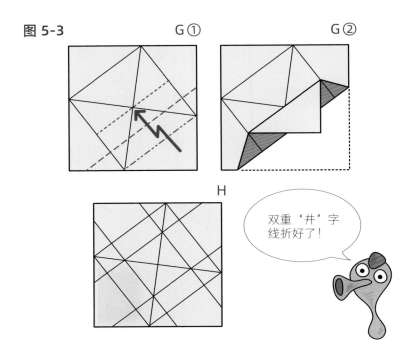

双重"井"字线折好了！

接下来终于要折风车了。

沿双重"井"字线的内侧线折叠，再沿外侧线折回（图5-4A）。折后得到两个彩色三角形，下一步折底边长的那个三角形。也是先沿内侧线折叠，然后再沿外侧线折回（图5-4B）。第三个角也同样折叠，就得到了图5-4C的样子。

如果第四个角先沿内侧线折叠，然后再沿外侧线折回，就会变成图5-4D①的样子，有一个角的形状不一样。所以为了使风车的四片扇叶展开后能够一样，这里我们必须使用"旋封"折法。

图 5-4

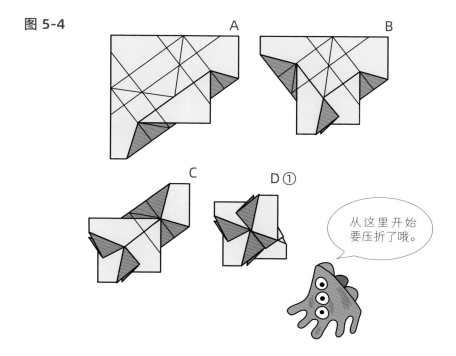

从这里开始要压折了哦。

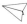

"旋封"的折叠方法

关于"旋封"的折法，大家比较熟悉的是给纸箱子封口时，为了不让里面的东西掉出来，把箱盖的一层压在另一层上，这一层又被另一层压住，箱盖的4个纸板是螺旋相互叠压的关系。对于折纸，思路也是一样的，怎样做才能变成那样的效果，必须好好思考。

这个风车的情况，与纸箱盖子相比不仅情况要复杂得多，而且还必须考虑到美观性。我们重新回到图5-4C，此时已经完成了两片扇叶，上方还是未处理的状态。上方有两条横向的折痕，首先处理上面这一条折痕，左侧保持不动，将右侧的扇叶稍微打开并注意不要把它弄散了，再沿折痕向后折（图5-4D②）。

图 5-4 C D②

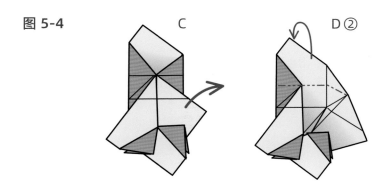

接下来处理下面这条折痕。左侧同样保持不动，小心地将右侧的扇叶微微打开。将图5-4E①虚线以上部分向下折，同时将右上方突出的尖角部分折到右侧扇叶下面。这样刚才折到背面的上方扇叶会重新回到前面（图5-4E②、③），最终得到4片扇叶螺旋相互叠压的样子（图5-4F）。

图 5-4

E ①　　　　　　　　　　E ②

E ③　　　　　　　　　　F

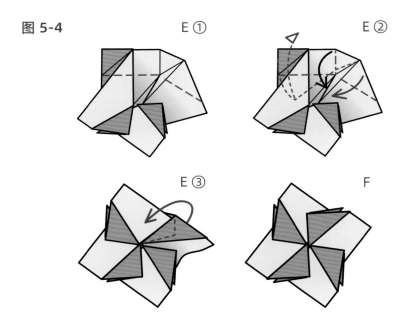

　　将作品前后翻转后，得到一个像座垫一样的方形（图 5-4G），将方形的其中一条边向内折叠至与对角线重合（图 5-4H），打开后其他三条边也重复相同操作（图 5-4I）。此处也用"旋封"折法来收尾，按逆时针方向顺序进行，到最后一处时，一边拉出隐藏的部分一边折叠，最终得到图 5-4J 的样子。

图 5-4

G　　　　　　　　　　H

图 5-4

让风车转起来吧

我们已经折好了 3：4 的风车。如果想让它转起来，还需要装上轴心和棍子，轴心用头上有圆球的大头针（或牙签）就可以（图 5-4K）。棍子用普通尺寸（直径 6mm）的可弯曲吸管。将靠近弯曲的一端压平，竖着用订书钉固定，再将轴心的针插进去（图 5-4L）。

准备好了之后，整理扇叶上的折痕使扇叶变得圆润，以便风力能更好地带动风车旋转（图 5-4M）。

图 5-4

K

L

这个风车是很
结实耐用的！

M

6 折正五边形吧！

第 1 号作品

开始关注折纸是在我四十多岁的时候，为了把更多精力用于深入探求折纸所蕴含的数学知识，致使我创作的作品只有十几个。把这些作品按照时间顺序编号的话，接下来要介绍的就是第 1 号作品了。

某天，我在工作之余像往常一样折起了正方形的便签纸，不经意间就折出了像正五边形的东西。将它稍微加工了一下，就变成了图 6-1 的样子。

于是，我完善了这个作品，并把它寄给了著名的折纸作家笠原邦彦先生。下面就来介绍一下"第 1 号作品"吧。

图 6-1

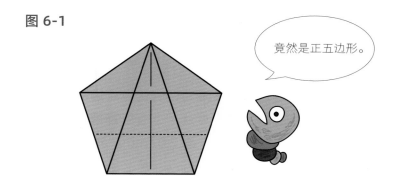

竟然是正五边形。

移动一点点

将一张正方形折纸彩色面朝下菱形摆放（图6-2A）。左右角对折，折出对角线折痕（图6-2B）。将这条折痕线的两端重合，在对角线的中点折出记号（图6-2C）。

图 6-2

折出记号。

将上端顶点沿对角线向下滑动，到达中点后向上移动一点点再折叠。你可能会在这"一点点"上有所疑虑。对于边长是15cm的折纸而言，"一点点"是2.02mm。对于稍微大一点的边长是17.6cm的折纸，"一点点"是2.37mm。如果用边长24cm的大号折纸的话，"一点点"就是3.23mm。不论是哪种尺寸的折纸，都是将顶点从中点稍微向上移回"一点点"再折叠（图6-2D）。

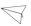

图 6-2

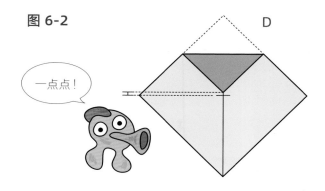

接下来的折法需要稍微注意一下。在图 6-2D 中，折纸上方出现了一个彩色三角形，连接彩色三角形的左端点和折纸下端顶点，将折纸左侧部分沿这条线向右折（图 6-2E）。折好左侧后，右侧也同样折叠（图 6-2F），这样就得到了倒立的、细长的等腰三角形。

图 6-2

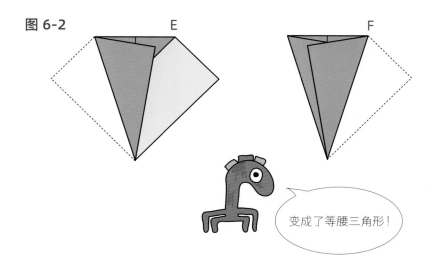

然后，将等腰三角形顶点向上折，使其与底边中点重合。折叠之后变成了上边线较长的梯形（图6-2G）。将梯形的上边的左右两个角向内折，使其边线分别与刚才折上去的三角形的斜边重合（图6-2H、I）。此时，已经变得像正五边形了。

图 6-2

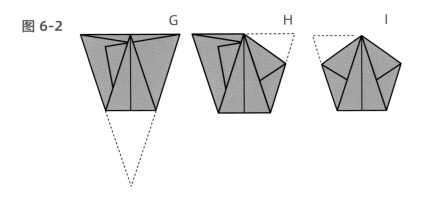

在课堂上，可将两个人各自折好的五边形背对背（平的一面）叠在一起，以检查重合的情况。将其中一个五边形，逐个边沿顺时针方向转动，确认二者是否重合。如果基本没有错位的话，就可以确认折出的是正五边形了。

正五边形的封闭折法

将折出来的正五边形再加工一下，就可以成为封闭的正五边形。

先将五边形全部展开，只保留第一步，重新开始（图6-3A）。将从上边线中点延伸出来的左右两条折痕延长，沿折痕折叠（图6-3B）。

图 6-3

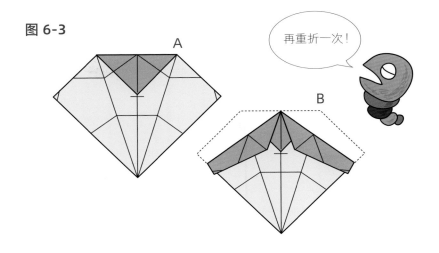

然后沿通过下端顶点左右两侧的斜线折叠（图 6-3C）。此时，在图中上方有一个小三角形，用工具或指甲在三角形底边上（图 6-3C 箭头处）画一条细短线做记号。然后将折纸全部展开（图 6-3D）。

图 6-3

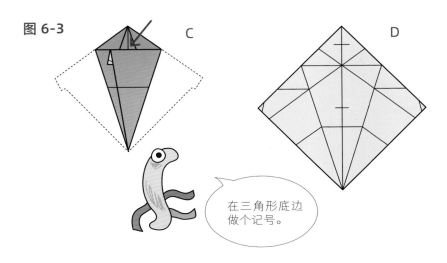

将顶角沿刚刚做好的记号向下翻折（图 6-3E），再沿它下面的线翻折（图 6-3F）。接下来只将左侧（或者只将右侧）顶点与它旁边的折线交点重合后折叠(图 6-3G)。然后再沿图 6-3B中折好的折线折叠左右两侧（图 6-3H）。

图 6-3

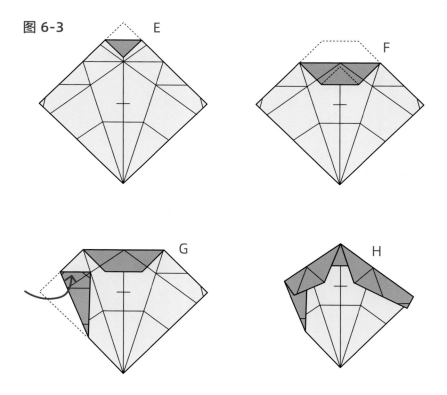

沿通过下端顶点的 2 条斜线折痕折好后，将右侧的部分插入图 6-3G 折好部分的里侧（图 6-3I）。最后，将下边的尖角向上折，插到上方的三角形中（图 6-3J），封闭的正五边形就完成了（图 6-3K）。

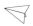

图 6-3 I J K

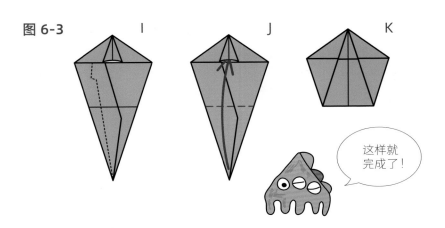

这样就完成了！

奇妙的正五边形

为什么能用这样的方法折出正五边形呢？图 6-2D 中的"一点点"（图 6-4 中的"d"）是怎么计算出来的呢？下面我们来讲解一下其中的数学原理。

图 6-4

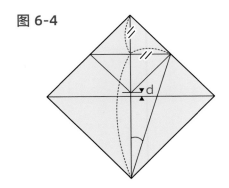

如果省略掉"一点点"，折到中点的话，折成的直角三角形△ abc 的底边 ac 和高 ab 的比是 3∶1（图 6-5）。此时∠acb 的角度为：

$$\tan^{-1}\frac{1}{3} = 18.4349\cdots°$$

左右两侧的角角度相加就是 36.869…°，比正五边形对角线形成的角的度数（图 6-7）大了将近 1°。因此"一点点"的调整就很有必要了。将这"一点点"设为 d，3∶1 就变成了（图 6-6）：

$$\left(3+\frac{d}{2}\right):\left(1-\frac{d}{2}\right)$$

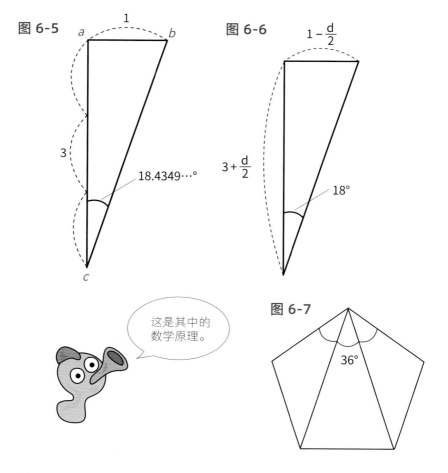

图 6-5

图 6-6

图 6-7

这是其中的数学原理。

　　这个比值正好可以折出 18° 的角，逆运算得到 d ≈ 0.0381。由于这个数值是由每条边为 $2\sqrt{2}$ 的正方形计算得出的，因此如果使用的是边长 15cm 的正方形折纸，则数值会变成 $150\,mm \times 0.0381 \div 2\sqrt{2} \approx 2.02\,mm$　。但在实际操作过程中，并没有那么精准，所以直接用 "2mm" 就可以了。

7 | 折正五角星吧!

熟悉的星星

正五角星也叫五芒星，是由正五边形的对角线形成的星形。因在生活中被广泛地使用，所以大家都非常熟悉。我猜有很多朋友很想试着用一张正方形折纸，来折这个可以一笔画成的星形。下面，我就把折纸步骤分为制作角度、制作折痕图和折叠整理三个阶段进行说明吧。

制作正五角星的角度

一般折纸时会将纸的彩色面朝下放置。这次反过来，我们将彩色面朝上摆好（图 7-1A）。先对折得到一个长方形（图 7-1B）。

图 7-1

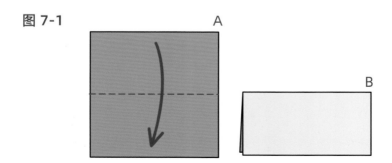

　　将长方形上边线两端对齐，在上边线中点处做一个小小的记号（图 7-1C）。同样地，在右侧边线的中点也做一个小记号（图 7-1D）。

图 7-1

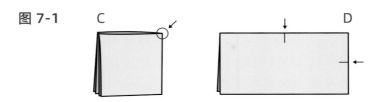

　　固定上边线中点不动，将右侧部分斜向下翻折，在右侧边线中点落在下边线时压实折线（图 7-1E）。然后沿这条折痕反折。反折就是将峰折的折痕谷折（或将谷折的折痕峰折），以去掉折痕的方向。打开刚才折叠的部分恢复到长方形，折叠右上角，使其边线与刚才得到的斜向折痕重合（图 7-1F）。

图 7-1

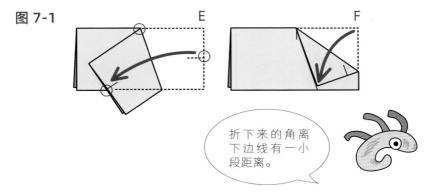

折下来的角离下边线有一小段距离。

　　仍固定上边线中点不动，翻折左侧部分，使其边线与另一侧的斜边重合（图 7-1G）。然后将刚才折过去的部分对半折回。这样的话，图 7-1F 折的部分的边线应该和折回的折痕完全重合（图 7-1H）。

图 7-1　　　　　　　　　　G　　　　　　　　　　H

将图 7-1F 之后的斜向折痕全部反折，然后恢复到长方形。此时，从长方形的上边线中点延伸出 4 条斜线（图 7-1I），试着沿这些折痕像屏风一样折叠，可以发现 5 个角以相同度数叠在一起。角度是 180°÷5 = 36°，正五角星角的角度就折出来了（图 7-1J）。

图 7-1　　　　　　　　　　I　　　　　　　　　　J

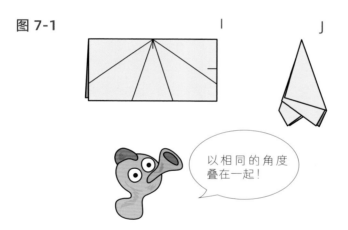

以相同的角度
叠在一起！

制作折痕图

将制作好角度的折纸全部展开，从这里重新开始（图 7-2A）。

折纸彩色面向上放置，将上半部分向后折（图 7-2B ①），然后将上边两个角向内翻折，折叠过程中利用了已有折痕，所以比较容易折叠（图 7-2B ②）。

图 7-2

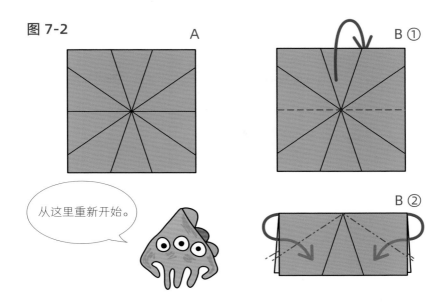

A

B ①

从这里重新开始。

B ②

　　沿屋顶状斜线的下端点连线，将正反面的底部部分都向上翻折（图 7-2C）。沿屋顶状斜线将折上去的细长的长方形的两端角部向下翻折。将左右与正反面 4 处都折好（图 7-2D①、②）。

图 7-2

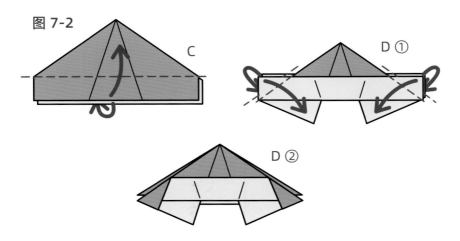

C

D ①

D ②

然后全部展开，将纸张沿已有折痕折叠（图7-2E①～④）。此时的形状像飞碟，接下来就叫它飞碟吧，将飞碟的脚沿底边折出折痕，再反折（图7-2F）。

图 7-2

啊！是飞碟！

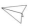

此时折纸正反面形状相同，接下来一直到图 7-3 结束，正反面都进行相同操作。

将右侧上面一层向左侧打开（图 7-2G）。再将右侧的第二层角尖对齐蓝色圆圈标记的点折叠（图 7-2H）。

图 7-2

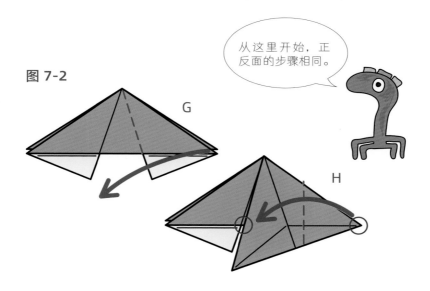

从这里开始，正反面的步骤相同。

将这条折痕反折后还原。再将右侧第一层也恢复到飞碟的状态（图 7-2I ①、②）。

图 7-2

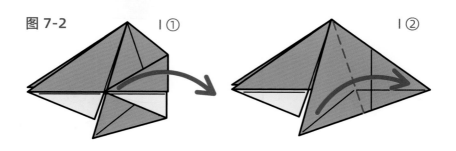

将飞碟整体翻转，将右侧重复图 7-2G~I 的操作，得到折痕后恢复到飞碟状态（图 7-2J）。

图 7-2

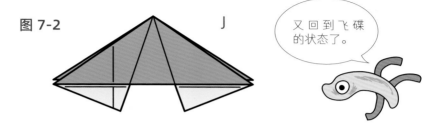

又回到飞碟的状态了。

折叠整理成星形

首先打开飞碟右侧的第一层（图 7-3A）。将手指插入打开的三角形内侧，倒向左侧使三角形中垂线峰折（图 7-3B）。使屋顶状的折痕向内凹陷谷折，下部会形成像鸟嘴一样的形状（图 7-3C）。然后，将鸟嘴状部分上层向上折（图 7-3D）。

图 7-3

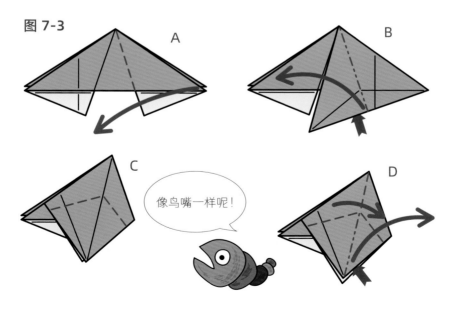

像鸟嘴一样呢！

把右下方的部分折至鸟嘴状部分的里侧（图7-3E）。折进去的部分中间有个褶，再把它对面的褶插到这个褶的间隙中，锁住这个部分（图7-3F ① ~ ③）。

图 7-3

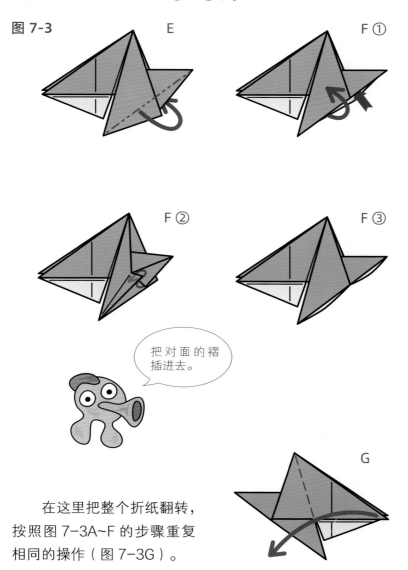

E

F ①

F ②

F ③

把对面的褶
插进去。

G

在这里把整个折纸翻转，按照图7-3A~F的步骤重复相同的操作（图7-3G）。

至此，正五角星就完成了（图 7-3H ）。

图 7-3　H

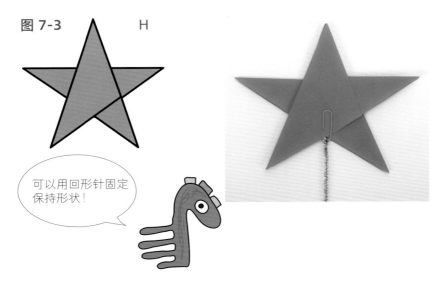

可以用回形针固定保持形状！

还未完成的作品

下面来介绍另一种制作正五角星的思路。按照图 7-4A~I 的步骤做出 $\sin 18° = \frac{\sqrt{5}-1}{4}$ ，可在中央准确地得到 18° 角，将 90° 减去 18° 得到的 72° 角对折后，得到星形顶角的 36° 角（ 图 7-4J ）。虽然从数学的角度来说得到了准确的星形，但作为作品还不完整，在闭合方法上还需要下功夫。

图 7-4　A　　　　　　B

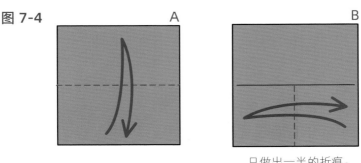

只做出一半的折痕。

图 7-4

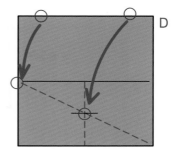

轻轻折叠留下记号即可。

使○和○重合（注意不要压出折痕）。

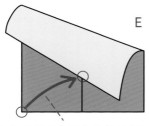

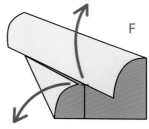

使○和○重合（只在虚线处留下记号）。

打开。

轻轻折叠留下记号即可。

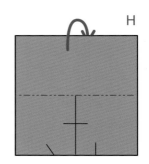

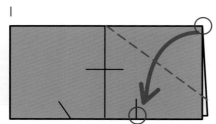

图 7-4 J

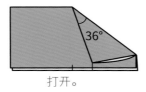

打开。

K

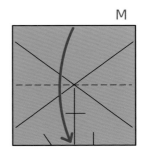

L

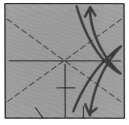

利用图 7-4K 中得到的
折痕做出记号。

还需要多多
动脑筋呀！

M

8 折正四面体吧！

5 种都可以用一张纸来折成的多面体

折过正五边形、正六边形、正五角星等平面几何图形之后，就想到应该试着折立体图形。原则还是用一张正方形折纸，在不裁剪的情况下完成。顺其自然想到要折的就是正多面体。

图 8-1

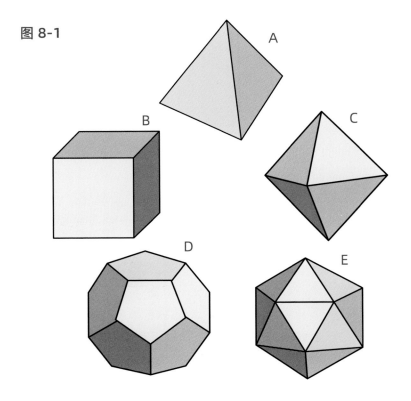

正多面体是由每个面都是全等的正多边形组成的，无论从哪个顶点看都一样的凸多面体。正多面体一共有 5 种，由正三角形构成的正四面体（图 8-1A）、正八面体（图 8-1C）、正二十面体（图 8-1E），由正方形构成的正六面体（图 8-1B），以及由正五边形构成的正十二面体（图 8-1D）。

图 8-1A~E 是按照多面体面的数量顺序排列的，依次是正四、正六、正八、正十二、正二十面体。换个标准，按照折叠由易到难的程度排序的话，应该是正四、正六、正八、正二十面体，最后是正十二面体。

最费工夫的正十二面体难度很大，我也只做过十来个。所以，我们先来做由正三角形构成的、比较简单的正四面体、正八面体和稍微有难度的正二十面体。那就先从正四面体开始。

做折痕展开图

做折痕图，特别是立体作品的折痕图，要认真细致，不能追求速度。一般的折纸作品，是在不断地折叠中逐渐完成作品，而折立体作品时，要将折痕全部折出来后把折纸整体打开，再进入整理组合的步骤。这时，除了特定的情形，折痕都需要反折。在让折纸变的平坦的同时，也是为了在之后的步骤中，可以更简单、准确地进行峰折与谷折之间的转换。

接下来要开始做正四面体了，正四面体是由四个全等正三角形构成的，所以首先要在折纸上边线中点做出正三角形的60°角，以此为基础做出正四面体的折痕展开图。如图 8-2A 所示，确定上边线中点后将中点和右边端点重合，在上边线 1/4 处稍向下的位置折出一条短折痕，将左上角向下折，使顶点落在短折痕上，这样就得到了 60° 角（图 8-2B）。

　　也可以使用在第 3 部分中介绍过的 Z 形尺，很快就能得到 60° 角（图 8-2B'）。不论使用哪种方法，折出一条 60° 角的折痕后，用同样方法折出另一条 60° 角的折痕，上边线中点平角的三等分线就做好了（图 8-2C）。

图 8-2

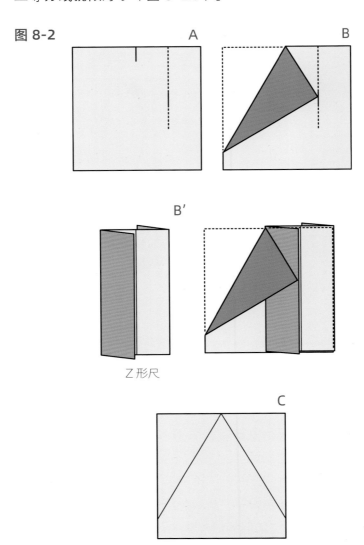

Z 形尺

继续做折痕图，将折纸旋转 180°（图 8-2D）。60°角的边从下边线中点向左右上方延伸，将折纸下部分向上折叠使下边线与 60°角的边线末端重合（图 8-2E），将上面剩余的长方形向下折叠。沿着 60°角的边折出两个小三角形，就像小狗的耳朵一样（图 8-2F）。记得要反折所有的折痕！

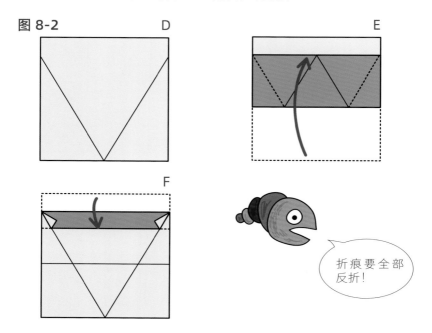

图 8-2

然后将折纸全部打开（图 8-3A）。

此时，纸面上有两条横向的折痕。将上方折痕的左端点，与下方折痕与右侧斜线的交点重合（图 8-3B），调整好位置使新的折痕通过下边线的左端点（图 8-3C）。右侧也进行相同的操作，两侧折痕都要进行反折。

这样折痕展开图就做好了，共做出了 6 个全等正三角形（图 8-3D），其中的 4 个三角形构成了正四面体的表面。

图 8-3

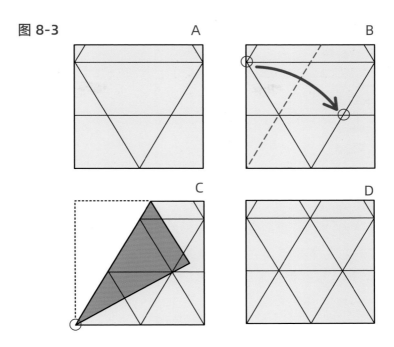

组合立体作品

　　首先要折两条辅助线。如图 8-4 A①所示，将上方横向折痕的左端点与下边线中点重合，只在 2 个箭头之间的部分折出折痕（图 8-4②）。左右两侧都要折好（图 8-4B）。

图 8-4

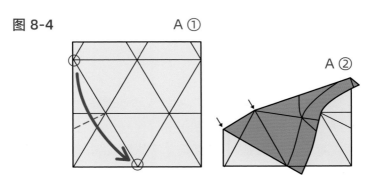

图 8-4

如果觉得这个方法很麻烦的话，可以沿下方的横向折痕向上折，拉起左右下端点落在旁边的斜向折痕上，分别折叠（图 8-4A′）。这样虽然折起来比较简单，但会折出两条没有用的折痕（图 8-4B′），虽然它也不碍事。

图 8-4

辅助线折好后，将左下角沿折痕向斜上方折叠（图 8-4C）。沿辅助线谷折，同时沿横向折痕将上面一层峰折，让图形立体起来。这样，图中标记■记号的角就会移动到上方横向折痕的中点（图 8-4D）。

图 8-4

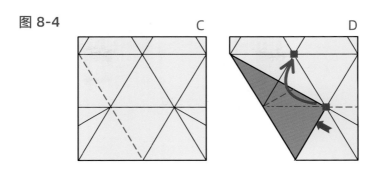

　　将左上方的小三角形向内折，同时将左侧的三角形盖到立体的三角形上（图 8-4E ①、②），将上边细长的部分向内折叠，以固定立体的部分（图 8-4F ①、②）。

图 8-4

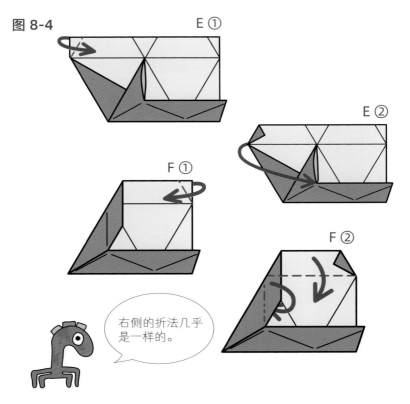

右侧的折法几乎是一样的。

接下来是折右侧的部分。其实就是照着图 8-4C~F 的步骤在右侧再做一遍。但因为已经是立体的形状了，所以虽说是一样的步骤，但感觉完全不同。沿右上方的斜向折痕折叠，同时将辅助线谷折，使右下的尖角移动到上边线的中点（图 8-4G①、②）。这时，将尖角插入上面细长部分的里侧（图 8-4H①、②）。

图 8-4

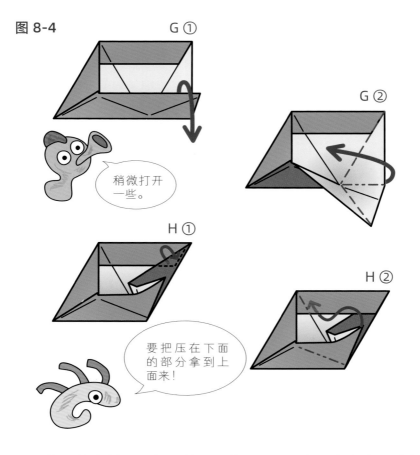

然后将右侧的三角形盖到立体的面上，将细长条塞入中间的缝隙中（图 8-4I），正四面体就完成了（图 8-4J、K）。

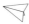

到此为止，我们没有用直尺、三角板、量角器和圆规等，也没有用胶水，徒手就折出了正四面体。依靠纸的摩擦力维持住形状，只要不施加压力，这个作品还是很稳定的。

图 8-4

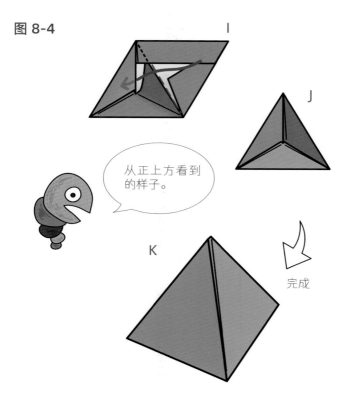

从正上方看到的样子。

完成

9 折正八面体吧!

引以为豪的作品

正八面体由一样大的八个正三角形构成,不论怎么旋转,从哪个顶点看过去,形状都是一样的。如果是用黏土做成的正八面体,用刀从中间横切成上下两半,上下两部分都是底面为正方形的四棱锥(金字塔形)。而且只要沿着接缝切,结果都是一样的。

图 9-1

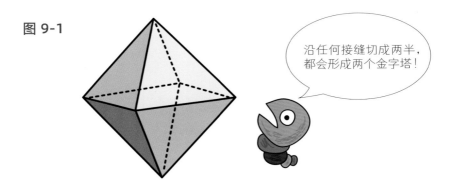

沿任何接缝切成两半,都会形成两个金字塔!

正八面体这个形状本身,给人简单又美好的感觉,在日常生活中难得一见。其通常以磁铁矿、萤石、钻石等矿石的结晶体出现,对于热爱自然的我而言是很喜欢的。

正八面体的折法,从平面的状态开始,由二维到三维,最后一口气变成立体形状的正八面体,这宛如魔术一般的折叠步骤,一直是我引以为豪的地方。

3 段式的折痕展开图

第一步是在上边线中点做出 60° 角（图 9-2A），这个步骤和折正四面体相同。

折叠 60° 角折痕线与左右两边线相交点的连线（图 9-2B）。折正四面体时，是把折出来的大的正三角形分成两段，做出作为四面体表面的 6 个小正三角形。但是对于正八面体，6 个是不够的，所以将大的正三角形等分成 3 段。

图 9-2

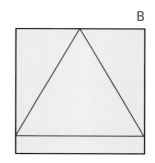

可以利用重心将正三角形等分成 3 段。不仅是正三角形，任何三角形各顶点到对边中点的连线（三角形的中线）的交点，就是重心。事实上，三角形的重心具有将每条中线分成长度为 1:2 的两条线段的性质（图 9-2C）。

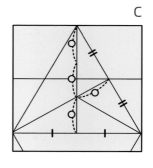

在折叠过程中，没有必要刻意用直尺画线。像图 9-2D 这样，沿 60° 角折痕折叠的状态下，折纸边线的交点就是三角形的重心。在这里将大正三角形底边的端点与交点重合，折叠折纸（图 9-2E）。

图 9-2

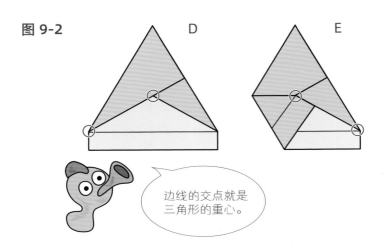

边线的交点就是
三角形的重心。

　　左右两侧都完成后，打开折纸就是图 9-2F 的样子。将左右两侧短的水平线连起来，翻折使连线与上边线重合，大正三角形就被等分成 3 段了（图 9-2G）。

图 9-2

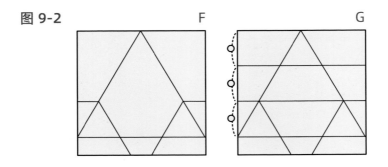

　　接下来，将左右两侧的短斜线延长，与边线相交于三等分线的端点。将斜线峰折，将它平行移向另一条斜线，在重合的位置处折叠，在两条斜线中又做出一条斜线（图 9-2H①、②）。

另一侧的斜线也进行相同
的操作，折好后每段得到 5
个小正三角形，共计有 15
个小正三角形，其中粉红色
的 8 个小正三角形组成了
正八面体的表面（图 9-2I）。

图 9-2 H ①

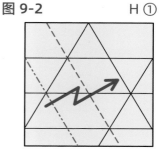

H ②

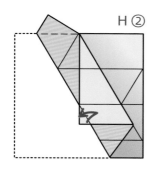

I

折成立体作品

那就让我们来开始魔
术般的折叠吧。将做好的
折痕图的折纸旋转 180°（图
9-3A），沿最上面的水平
线折叠（图 9-3B ①）。将
折下来部分的左侧的小三

图 9-3 A

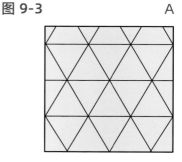

角沿斜向折痕折叠，然后卷起来一样再折一次（图 9-3B ②），
就折叠成了在水平线上的一个"耳朵"。

保持"耳朵"的状态将水平线处的折叠还原（图 9-3C ①），
这次沿第二条水平线折叠（图 9-3C ②），将右上角向内翻折（图
9-3C ③）。

图 9-3

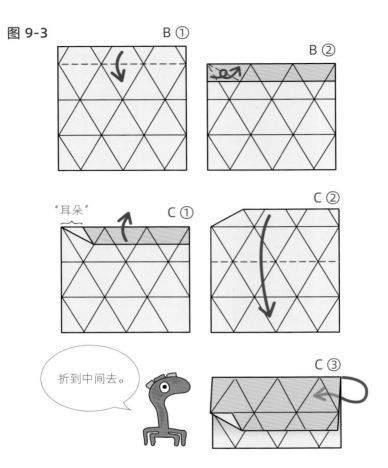

折到中间去。

沿左侧虚线折痕峰折的同时，沿右侧虚线折痕谷折，这样左侧部分上面的一层会折向右侧（图 9-3D）。再像图 9-3E 那样压平。

图 9-3

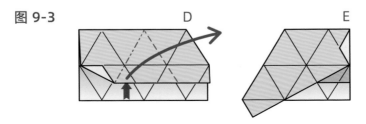

此时，"耳朵"里面的纸是 4 层叠在一起的，将最上面的一层轻轻向上拉起（图 9-3F）后能看到里面，将第二层和第三层一起按照图 9-3G 中标示的虚线折痕折叠，插入第一层和第二层最里面。因为已经有折痕了，所以应该可以很轻松地插进去。因为是在内部操作，外观变化不大，但"耳朵"被藏起来了（图9-3H）。

图 9-3

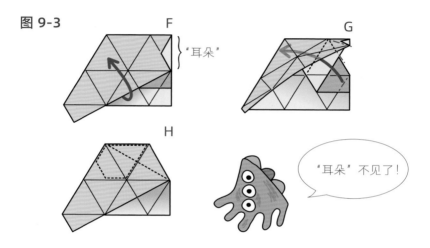

接下来是将左下角向内翻折（图 9-3I ①、②）。稍稍打开一点，在右侧，用"耳朵"勾住它下层的纸，在左侧，折叠半正三角形使它包住下层的纸（图 9-3 J）。左右两侧都是在内部操作的，外观完全不变，还是平面图形（图 9-3K）。

图 9-3

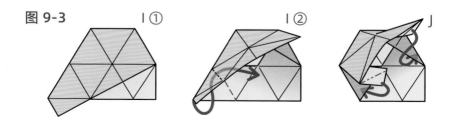

图 9-3

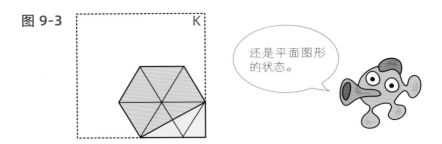

还是平面图形的状态。

终于到最后的阶段了。首先检查内部，确认右侧的"耳朵"和左侧的半正三角形没有脱落。沿中间虚线折痕谷折（图 9-3L），慢慢将左右两侧靠近，完全重合时（图 9-3M），正八面体像变魔术一样出现了（图 9-3N）。

图 9-3　　　　　L　　　　　　　M　　　　　　　N

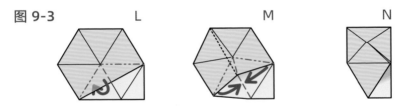

最后，把下面剩余的部分盖到正八面体的面上，把半正三角形插到缝隙中（图 9-3O），正八面体就完成了（图 9-3P）。

图 9-3　　　　　O　　　　　P

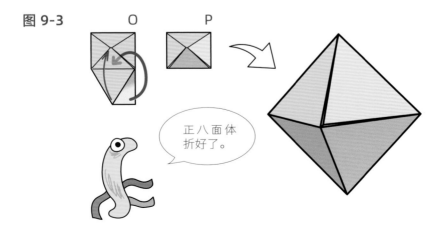

正八面体折好了。

10 折正二十面体吧!

挑战难度

正四、正六、正八、正十二、正二十面体 5 种正多面体中,虽然面数最多的是正二十面体 (图 10-1) ,但是折叠难度最大的却是正十二面体。

图 10-1

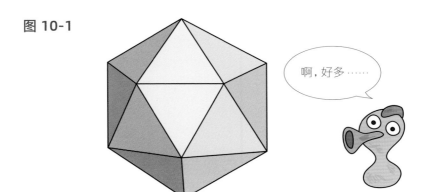

啊,好多……

前面也提到过,按照折法由易到难排序如下: 正四面体→正八面体→正六面体→正二十面体→正十二面体。

正六面体(立方体)也是用一张折纸折成的,而且 6 个面是没有接缝的单一面,这样的折法有难度,所以排在第三位。最难的是正十二面体,因为每个面都是五边形,不仅做折痕图很复杂,组合也很麻烦,要花上几小时才能完成。正二十面体虽然不像正十二面体那么难,但也算不上简单,集中精力去折的话,至少 1 小时才能完成。

精确性很关键

将在折纸上做出的大正三角形做为基础，在折正四面体时将它分两段，做出了 6 个小的正三角形，用到了其中的 4 个作为正四面体的表面，利用率不到 70%。折正八面体时将折纸分为 3 段，一共做出 15 个小正三角形，利用率刚过 50%。

多面体的面数变多，利用率就会下降，所以在折正二十面体时，至少要做出 40 个以上的小三角形。这次将大的正三角形分成 5 段。

在将大正三角形分成 5 段的操作中，可以运用我创造的钟摆式奇数等分法。分成 5 段的话，每段有 9 个小三角形，可以做出有 45 个小三角形的折痕图，用其中的 20 个作为正二十面体的表面，利用率大约为 45%。

对于所有几何图形折纸来说，特别是正二十面体这样的复杂图形，折痕间的宽度和角度的精确性对完成作品有很大的影响。甚至可以说，只要能够精确完成展开图，作品就成功了80%。那么，接下来就开始做折痕展开图吧。

从目测开始？

这次要用大一点、稍微硬一点的纸张，边长 24 cm 的双面正方形折纸就很好。虽说是双面折纸，但成品表面只有其中一种颜色。为了使折痕能够又细又清晰，常用指甲去压平，不方便的话可以用硬塑料片代替，用金属片的话反而会弄坏折纸。

首先，通过目测，在距上边线约 1.5 cm 处折叠（图 10-2A）。明明说精确性很关键，却从一开始就用目测的方法，也许你可能会很诧异，不过没关系，后面会自动修正使之精确的。

图 10-2

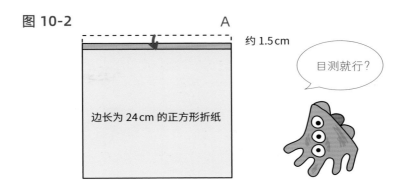

A

约 1.5 cm

边长为 24 cm 的正方形折纸

目测就行？

　　根据折正四、正八面体的经验，在正方形中做出一个最大的正三角形，高度上会有剩余。这次剩余的约为 3.2 cm（24 − tan60° × 12 ≈ 3.2154），此时要把它平均分到折纸上下两侧，一侧约为 1.6 cm，所以前面折了大约 1.5 cm 的宽度。

　　然后，用 Z 形尺做出 60° 角（图 10-2B、2B'）。左右两侧分别使用 Z 形尺的话会更加精确。接下来将左右两侧 60° 角斜边的下端点连接，折叠下面多余的部分（图 10-2C）。

图 10-2

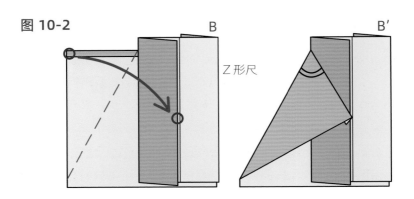

B

Z 形尺

B'

图 10-2

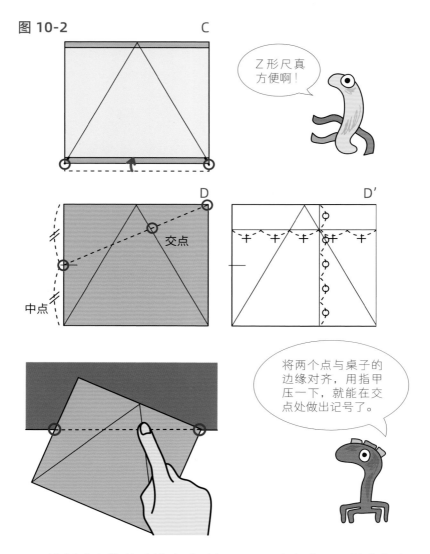

钟摆式奇数等分法在此登场了，这种方法可以做出长方形的五等分折痕图。将折纸前后翻转，在左边中点做一个小记号。假想左边中点和右上角有条连线，在连线与右侧 60° 角斜线的交点处做记号（图 10-2D）。这个交点将长方形纵向分成 1:4，

横向分成 3:2（图 10-2D'）。纵向上，交点之上是 1，交点之下是 4，所以将下面的部分对折（图 10-2E），再对折，就得到了五等分的横向折痕线了（图 10-2F）。

图 10-2

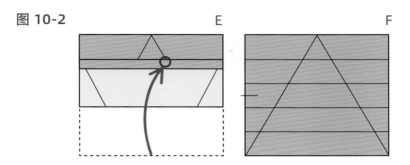

这时，为了保证横向折痕是平行的，需要时不时地确认左右两侧折痕间的宽度。这个钟摆式奇数等分法对任何的长方形或者正方形都适用。

此时，折纸上一共做出了 6 条平行线。从上往下依次称之为折痕 1、折痕 2……折痕 6（图 10-2G）。接下来要折 60°角斜线的平行线，首先将左侧的斜线峰折后拉起平行移动。使折痕 1 移动到折痕 2，折痕 2 移动到

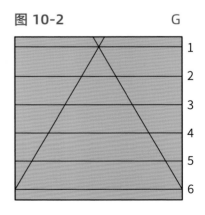

折痕 3，如此将折痕 1~5 分别重叠在向下一条的折痕上，压平折纸（图 10-2H）。接下来在错开两行的位置处折叠（图 10-2I）。右侧的斜线也用同样的方法折叠。折完后打开确认一下，将不完整的短斜线一条一条折好，三角网格纸就完成了。

这样可以看到，每段得到 9 个小正三角形，一共是 45 个（图 10-2J）。

图 10-2

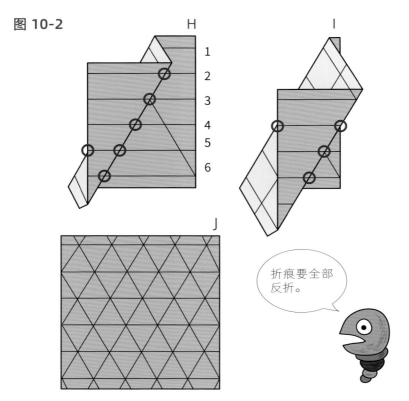

折痕要全部反折。

来折五边形斗笠

正四面体中 3 个面交于一个顶点，正八面体是 4 个。正二十面体呢？是 5 个。因为每个面都是正三角形，若 6 个正三角形交于一点的话那就会变成一个平面。从刚才做好的三角网格，应该可以看到，不论在哪个交点都有 6 个正三角形相交于此（图 10-3A）。将 6 个正三角形中的 1 个沿其中线谷折（图 10-3B），把这个面藏起来，就成了斗笠状（图 10-3C），从

正上方看是正五边形，所以叫它五边形斗笠。折正二十面体，就是一个接一个地折正五边形斗笠。

图 10-3

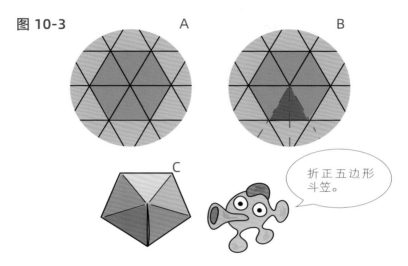

折正五边形斗笠。

将纸旋转 180°，在这张做了记号的三角网格纸中（图 10-3D），提前将虚线表示的三角形中线折出折痕。这些线稍后会进行谷折。

图 10-3　　　　　　　　　　　　　　　　　　　　D

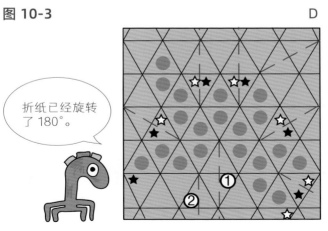

折纸已经旋转了 180°。

有●记号的三角形将组成正二十面体的面。可以用贴纸做上标记。

在这里还有一件事要提前准备。随着图形变立体，会出现仅靠两只手无法支撑的情况，有几处地方不得不固定住。将宽1.5cm 的双面胶剪成 2.5cm 一段，再沿对角线剪成三角形。把图 10-3D 中标记☆和★的地方贴在一起。

首先将虚线①谷折，然后折虚线②使☆向★贴近重合（图10-3E），再用双面胶固定住（图 10-3F）。要沿三角形贴双面胶，使它不露出来。

图 10-3

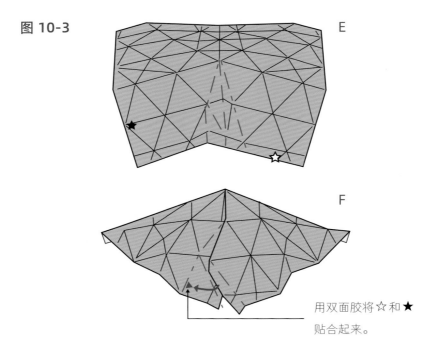

用双面胶将☆和★
贴合起来。

在一连串的操作之后，已经有 3 个顶点形成了五边形斗笠（图 10-3G）。接下来，将邻近的☆和★用双面胶固定起来后顶点处就形成了五边形斗笠（没有什么特别的顺序，从顺手的地方开始做就可以了）。有●记号的是正二十面体的面，将没

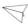
有记号的面向内折。正二十面体有 12 个顶点，将每个都折成五边形斗笠，最后会只剩下一个小正三角形，把它插进里面去，正二十面体就完成了（图 10-3H）。

图 10-3

○ 是已经做出来的正五边形斗笠的顶点。

将不需要的部分向内折，不要在意里面的形状。

把最后一个小正三角形插进去（内部纸张的重叠情况有时会与图片不同）。

大功告成！

正十二面体

在 5 种正多面体中，正十二面体的折法是最难的。

因为每个面都是正五边形，必须根据黄金分割比来做图，折出 12 个面的辅助线就要花费几小时，所以折好正十二面体要花上整整一天的时间。过程中还需要使用图和照片都难以表述的技巧，完成这个作品需要足够的耐心和相当高的折纸能力。

由于折法解释起来很困难，所以这里只介绍展开图（设计图）。

——— 棱（边），峰折

- - - - - 谷折

-·-·-·- 峰折

应该相接的边

A～L是面的记号

○内数字是折的顺序

11 折正七边形吧！

比较少见的正七边形

本部分我们回到平面图形，来折一个在日常生活当中很难见到的正七边形（图 11-1）。

图 11-1

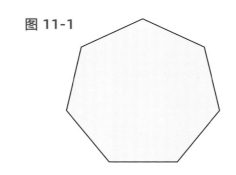

图 11-2

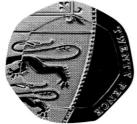 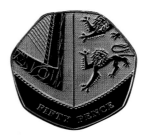

20 便士硬币和 50 便士硬币

图 11-2 所示的是英国的两种硬币，硬币的角虽然磨圆了，但仍近似正七边形。

正七边形是无法通过作图得到的图形。这里说的作图是指，使用没有刻度的直尺画直线和有限次数地使用圆规来绘制几何

100

图形。但是，如果可以在直尺上做记号的话，就可以绘制出正七边形了。使用这种方法，用两张折纸就可以绘制正七边形的折痕图，但操作过程有点复杂。所以在这里介绍利用比较容易得到的角度近似值，在纸张内折出正七边形的方法，以及"领带闭合正七边形"的折法。

从将平角七等分开始，折制正七边形

首先我们要折出以折纸上边中点为顶点的正七边形的折线（图 11-3A）。先在折纸的下边线中点做出记号（图 11-3B），将右上角的顶点与记号对齐，在右边线上做出记号（图 11-3C）。

图 11-3

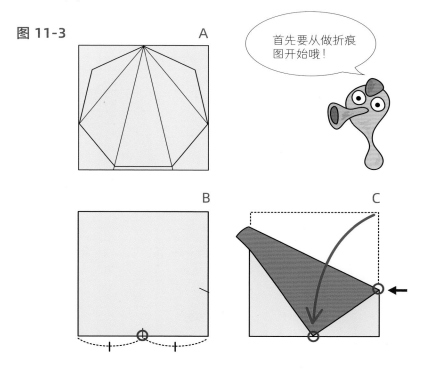

首先要从做折痕图开始哦！

标记上边线中点，沿其与右边线上记号的连线折叠（图 11-3D）。折过来的直角三角形的直角边长比为 4:5，利用科学计算器计算其反正切值，得知直角三角形的斜边与上边线的夹角约为 51.3402°，近似等于平角七等分二倍角 51.4286°（近似度 99.8%）。在这条斜线的基础上，按照（图 11-3E、F）步骤折叠，将上边线中点的平角七等分（图 11-3G）。

图 11-3

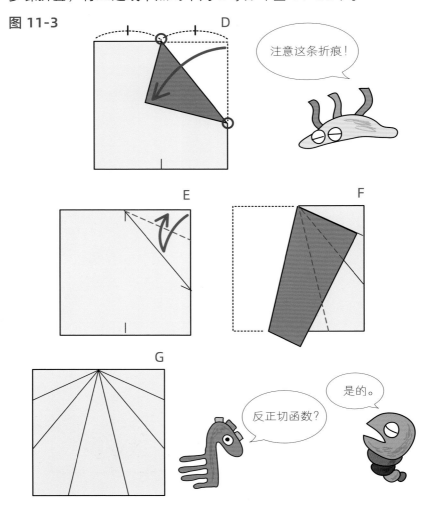

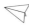

现在开始折制正七边形,按照图 11-3H~K 的步骤进行折叠。图中只显示了一侧的折法,继续折叠另一侧就能完成(图 11-3L)。

图 11-3

H

I

J

K

L

不是正方形折纸内最大正七边形。

虽然折制的正七边形几乎占满了折纸的正方形，但其实并不是正方形内最大正七边形，此时正七边形的 7 个顶点中与正方形内接的只有 3 个。正七边形的中线与正方形的对角线重合时，正七边形有 4 个顶点在正方形的边上，那才是正方形内最大正七边形（图 11-4）。这个图也可以通过精确度很高的近似值来绘制，但由于步骤比较复杂，本书就不做介绍了。

图 11-4

有 4 个顶点在正方形的边线上。

领带闭合正七边形

这个作品折叠到最后是将像领带形状的部分插入插口中，所以称其为"领带闭合正七边形"。接下来分为两个阶段进行介绍：第一阶段是找角度和七等分平角，第二阶段是制作折痕图和组合等操作。

第一阶段

假设折纸边长为 1，找到边线的 $\frac{7}{20}$ 点（图 11-5A、B）。首先找到距上边线右端点的 $\frac{1}{4}$ 点，将右下方的顶点与其对齐，不要折叠纸面，在下边线与左边线的交点处用铅笔做好标记后再展开。根据芳贺第一定理（请自行查阅相关内容），这个标

图 11-5

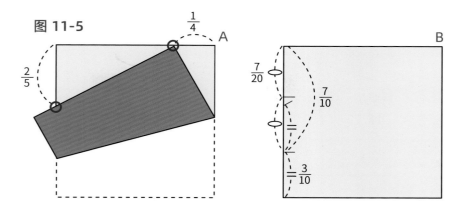

记是距左边线上端点的 $\frac{2}{5}$ 点。接下来找到标记下方线段的中点，也就是距左边线下端点的 $\frac{3}{10}$ 点，此点以上的线段为 $\frac{7}{10}$，找到其中点，也就是 $\frac{7}{20}$ 点。

然后，折叠 $\frac{7}{20}$ 点和右上顶点的连线，得到一个细长的直角三角形（$\tan^{-1}\frac{7}{20}=19.2900°$，图 10-5C）。这个角度与 45° 减去 $\frac{180°}{7}$ 得到的 19.2857° 非常接近（误差约为 0.02%）。

图 11-5

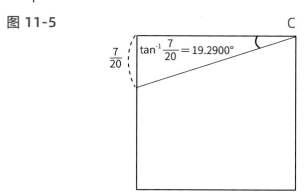

然后，折出折纸的对角线，以对角线为轴，折出与直角三角形斜边对称的线（图 10-5D）。沿着过三条线的交叉点的线，将左上角向右下方折，使左上角顶点落在对角线上（图 11-5E）。

图 11-5

按照前面的方法，将折下来的平角七等分（图 11-5F、G）。
然后将折纸全部展开，放射状的线很容易混淆，所以沿顺时针
方向给等分线标上序号（图 11-5H）。

图 11-5

按顺时针方向
给等分线标上
序号。

第二阶段

将折纸按顺时针方向旋转 45°，沿线③和线⑥的下端点连线（线⑧），将下部向上折（图 11-6A）。再向上折叠一次，使线④和线⑤与线⑧的交点落在线③和线⑥上。将这条折痕标注为线⑨（图 11-6B）。

在这个状态下，沿线③折叠，纸面重叠的部分要用力压出折痕（图 11-6C）。同样，在另一侧沿线⑥折叠，然后将折纸展开至图 11-6A 的状态。再沿刚才做出来的折痕折叠（图 11-6D），另一侧同样沿虚线折叠。

图 11-6

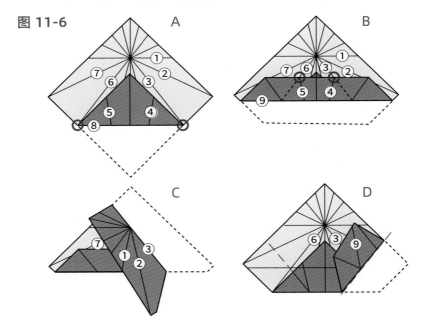

接下来，沿线⑨折叠（图 11-6E）。另一侧以同样方法操作。

沿着刚刚折叠到最上面的两个三角形的下部边线在内层的纸上做标记。然后再次将折纸展开至图 11-6A 的状态，沿标记的延长线将纸角向内侧折叠（图 11-6E′），使其成为能够插入的插口。

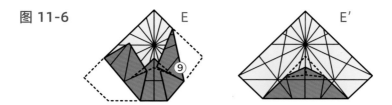

图 11-6

　　然后再次沿已有折痕折成图 11-6F 的状态，这次将上部分沿线②和线⑦谷折，将中间深蓝色的部分折成领带状（图 11-6G、H）。最后，将领带的前端插入插口中，"领带闭合七边形"就完成了（图 11-6I）。

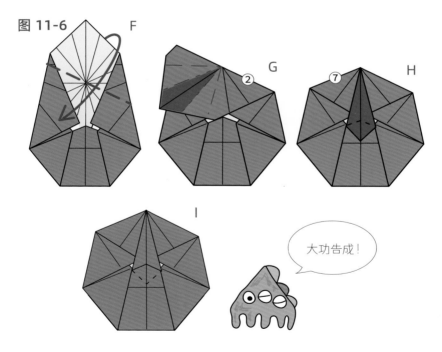

图 11-6

　　这个作品外表面出现了折线和重合线，除了中间的一条竖线（正方形折纸的对角线）外，剩下的都是正七边形对角线的一部分，为此我们还刻意将插口折成了山形。

12 折彩虹元件组合体吧！

组合体作品

本部分的作品是用多张纸拼成的组合体！组合体折纸中，广为人知的是"园部组合体"和"笠原组合体"。本部分要介绍的彩虹元件组合体，折纸背面的颜色会出现在作品表面，所以请准备好双面彩色折纸。

彩虹元件的折法

首先分别标记出折纸上下两边线的中点（图 12-1A）。方法是将边线的左右两端重合，沿着边滑动手指，在中点处稍微用力压出小小的折痕。然后沿上边线中点和下边线左端点的连线折叠（图 12-1B）。这与平常将纸的边或者角与某处重合的折法不同，操作起来会有些难度。技巧是一开始不要用力压平，也不要从端点处开始滑动手指，而是要将折痕线整体一点一点拉动对准后慢慢压平。

图 12-1 A B

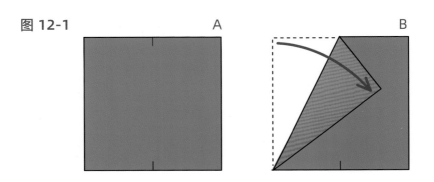

　　将折纸按顺时针方向旋转 180°，按照同样的方法再次折叠（图 12-1C），用指甲等硬物滑动压实折痕，将第一步折好的部分打开，将下边线与折下来的三角形直角边重合，压平折纸（图 12-1D）。

图 **12-1**

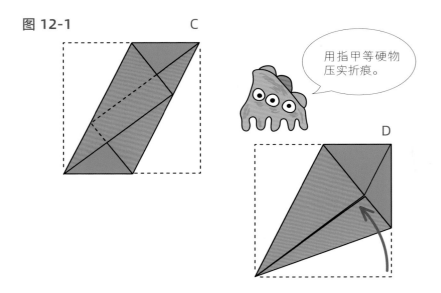

用指甲等硬物压实折痕。

　　然后再次打开折纸，按顺时针方向旋转 180°，进行一遍相同的操作，再将折纸全部打开，这样就可以清晰地看到 4 条折痕（图 12-1E）。

　　沿已有折痕折叠（图 12-1F）。沿图 12-1F 中的谷折线和峰折线折叠，小心地将中间鼓起的部分压平（图 12-1G）。然后将折纸按顺时针方向旋转 180°，进行同样的操作（图 12-1H）。

图 12-1

鼓起的部分要
小心压平。

按顺时针方向
旋转 180°。

将上下两侧三角形的部分折向中央的正方形，使三角形的边与正方形的边缘重合，仔细观察图 12-1I，已经有一半折痕了，将它延长折叠就可以了（图 12-1I、J）。这样彩虹元件就完成了。需要注意的是，同样的折法会折出右上型和左上型两种彩虹元件（对称图形）。我们必须统一为其中一种。

折成闭合的正方形

下面我们把一个彩虹元件折成闭合的正方形。为了方便说明，这里把彩虹元件两侧的三角形的部分称为"脚"；脚的纸面的接缝处称为"开口"；将中央正方形上两种颜色的部分称为"翅膀"；翅膀有一部分是两层的，称为"褶"（图 12-2）。

图 12-2

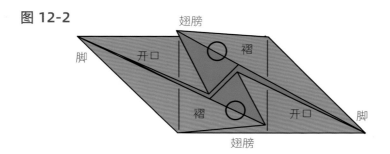

折闭合的正方形需要将彩虹元件的脚放到翅膀上，有两种固定方法。一种是把脚折到翅膀上，将脚的前端插入褶中（图 12-3A、B）。另一种是将翅膀插到开口中（图 12-3C、D）。

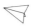

图 12-3

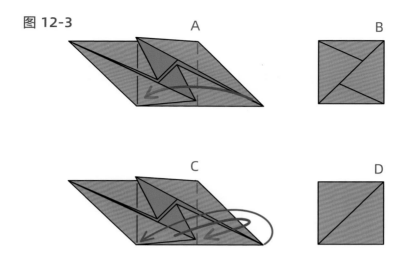

为什么称为"彩虹"

　　彩虹元件与"园部组合体"和"笠原组合体"的基本元件一样，中间是正方形，两侧有沿正方形对角线切分成的三角形。正方形的部分有可以将三角形的脚插进去的地方，这样把基本元件组合起来就可以做成立体造型了。此外，彩虹元件还有"园部组合体"以及"笠原组合体"的基本元件所没有的开口、翅膀和褶，所以有很多种组合方法。

　　基础的组合方式是，将脚从另一个元件的翅膀下穿过，插进空隙中。再把翅膀插进脚的开口中（图 12-4B），就可以双重锁定。用这种方法，3 个元件可以做成等腰直角三角形六面体（图 12-4D）。但是，要先将基本元件的正方形部分峰折之后再进行组合（图 12-4A~C）。

图 12-4

　　用 6 个彩虹元件可以拼成正六面体（图 12-5）。用 6 张不同颜色的双面彩色折纸，可以在六面体上体验到 7 种颜色的变化，好似七彩的彩虹，所以笠原邦彦先生将它命名为彩虹元件组合体。

图 12-5

用彩虹元件正方形部分作面，组合成正六面体。

是骰子的造型。

　　有趣的是，将彩虹元件翻转，把双重锁定放在里侧（内部），就可以做出只有一种颜色的立方体（图 12-6）。只是最后的闭合很难形成二重锁定，需把脚插进立方体内部。

图 12-6

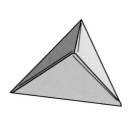

等腰直角三角形六面体

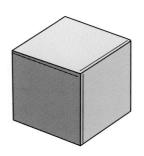

正六面体（立方体）

13 折正八边形吧！

看着简单其实很难

"做出正八边形很简单，只要将折纸的四个角折起来就行了……"这是我最初的想法，可是我马上就意识到这是错的。将四个角折叠后得到的八边形的边长不一样的话，就不是正八边形。要折出正八边形，就必须将折纸的边分割成 $1:\sqrt{2}:1$（图13-1），这会非常麻烦。

"也可以将中心角八等分。"我产生了新的想法，将折纸横竖对折后，再沿两条线对折，就把中心角八等分了（图13-2）。但是，却不知道要折的角的大小。

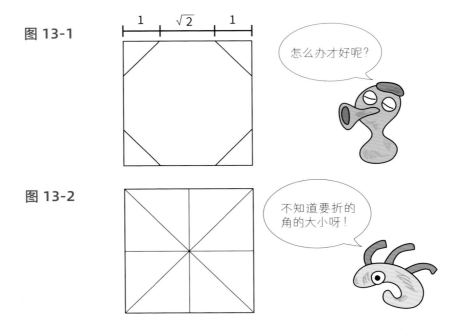

图 13-1

怎么办才好呢？

图 13-2

不知道要折的角的大小呀！

116

那么，正确答案是什么样的？可以先折出折纸的横向中线和一条对角线（图 13-3A），然后向上翻折使这两条折痕重合（图 13-3B），将超出去的部分向前面或背面折（图 13-3C），保持这个状态将折纸打开，正八边形不是已经折好了吗（图 13-3D）！

图 13-3

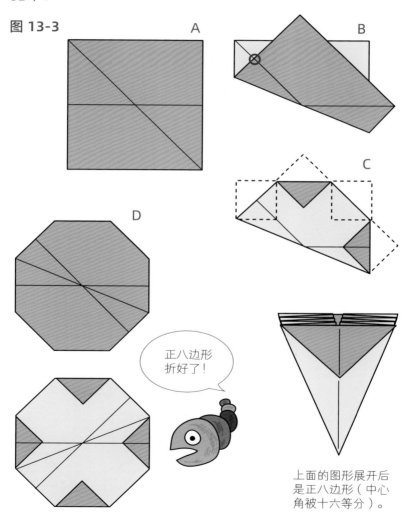

正八边形折好了！

上面的图形展开后是正八边形（中心角被十六等分）。

如果觉得将两条折痕重合比较困难，可以再准备一张同样大小的折纸当作"尺子"。说是"尺子"，其实只是将折纸对折两次形成的正方形（图13-4）。将"尺子"如图13-5所示摆放，在"尺子"的顶角与折纸边线的重合点做标记，然后将这两个标记重合后折叠，就能折成图13-3B的样子了。

图 13-4

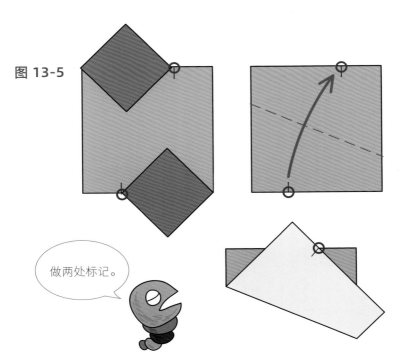

图 13-5

做两处标记。

边线都是折痕线的正八边形

虽然前面我们把一张纸四角折叠后做出了正八边形，但是这个正八边形8条边中，有4条边是折纸的边，而不是折出来的。因此，下面我们来折一个8条边全部用折痕构成的正八边形。

首先，以正方形折纸的横竖中线为基础，折出图13-6A那样的折痕图。将正方形角部的4个等腰直角三角形的直角边与底边重合后折叠，这样就做出了各边都是由折痕构成的正八边形（图13-6B）。

但是，这样的正八边形是通过折纸边完成的，我们需要折一个完整的正八边形折纸作品。

图 13-6
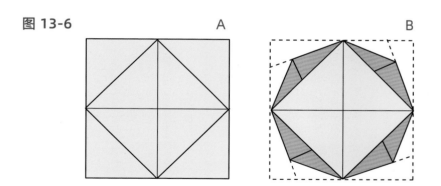

完整的正八边形作品

下面，我们要在折纸的中心部位折一个正八边形，还可以通过对周围的部分的变化得到各种不同的样式，让我们一起来体验一下吧！首先，折出折纸的两条对角线（图13-7A），再将各边与对角线重合后折叠（图13-7B、C）。折纸的每个角都发散出3条折痕，要确认好数量。

图 13-7

A

B

C

要数好折痕的数量。

D

这样，中间就出现了正八边形的轮廓（图 13-7D），可以通过折叠周围的折痕得到完成的作品。

接下来，要将 4 个角按顺时针（或逆时针）方向依次叠起来，最后一个角也要像其他角一样，压在前一个角的下面（图 13-8A）。

将作品翻到背面，正方形的四个角都有一条斜线（图 13-8B）。

图 13-8

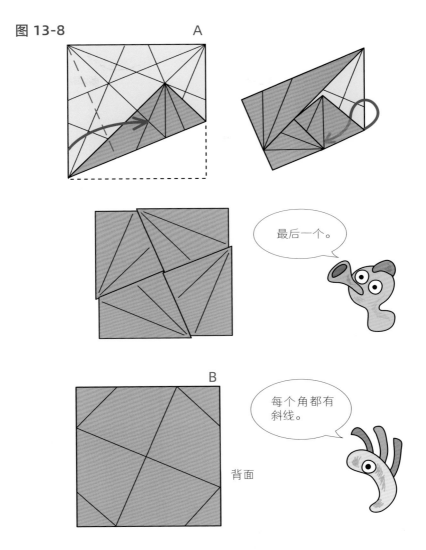

接下来将各角沿正面和背面的斜线折叠（图 13-8C~F），使正面的尖角保持直立的状态。此时完成的这个作品俗称"吹气旋转陀螺"（图 13-9），只要朝着中间吹口气，它就会滴溜溜地转起来。

图 13-8

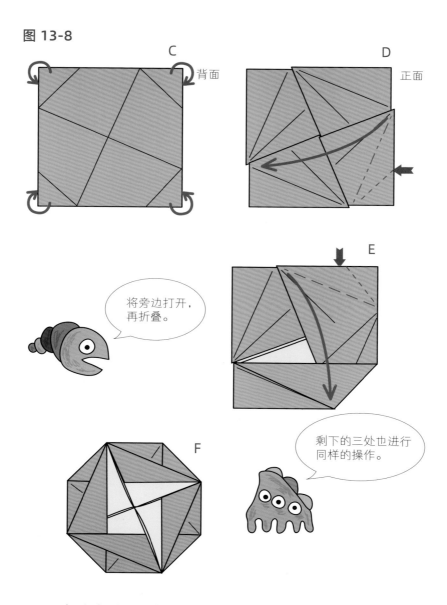

再把尖角的尖儿插入旁边的尖角的根部（图 13-10），一个闭合的正八边形就完成了。

图 13-9

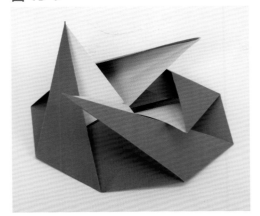

吹气旋转陀螺

图 13-10

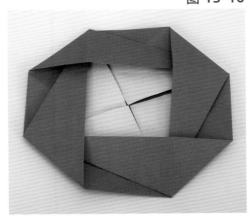

不同样式的正八边形

保持折纸中间的正八边形外轮廓折痕，对周边进行不同的处理，可以折成不同样式的正八边形（图 13-11A~F）。在此就不一一介绍它们的折痕图和折叠步骤了，有兴趣的可以自行研究。

图 13-11

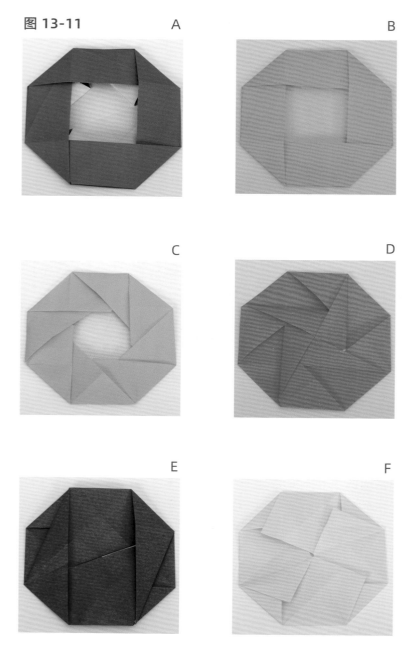

14 折金字塔吧！

金字塔四棱锥五面体

说起金字塔，脑海中就会浮现出埃及那些形状像山、大大小小的四棱锥（图 14-1）。

图 14-1

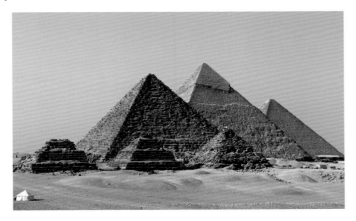

金字塔是由几乎是正方形的底面和四个等腰三角形斜面构成的锥形五面体。图 14-2 是这种五面体的折痕展开图。折叠时虽然不用剪刀，但顶部必须用胶水或者双面胶粘贴，所以作为折纸作品是有些遗憾的（图 14-3）。

图 14-2

图 14-3

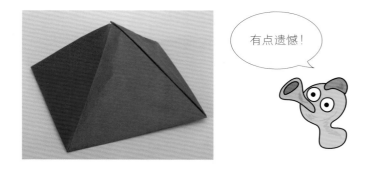

斜面是正三角形的金字塔

不仅在埃及，在中南美洲的古遗迹中也能看到金字塔，因为它们都是建造在地面上的，所以只要做出 4 个三角形斜面，把它放在桌子上，以桌面代替底面，外观是金字塔的作品就完成了。下面我们来做由 4 个正三角形面组成的金字塔吧。

将折纸对折成长方形，折痕在上，在上边线的中点做出小小的标记（图 14-4A）。将上边线的左端点与中点对齐，在下边线距离左端点 1/4 边长处折出短折痕（图 14-4B）。如果使用的是边长 15 cm 的正方形折纸，折出长度为 1 cm 左右的短折痕就够了。

图 14-4

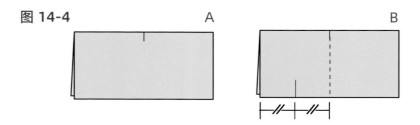

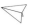

接下来将右上角从上边线中点处向斜下方折叠，使角的顶点落在短折痕上（图 14-4C），将左上角沿图 14-4D 中的斜向虚线峰折。此时，长方形上边线中点的平角刚好被三等分（图 14-4E、F）。

图 14-4

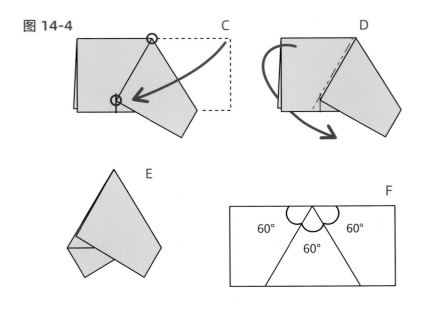

然后将折纸还原为长方形，在上边线右半部分的中点处做标记，再将右上角沿已有折痕折下来（图 14-4G、H）。

图 14-4

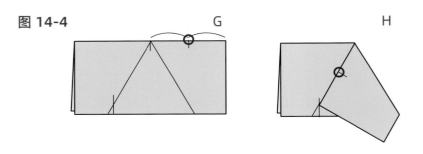

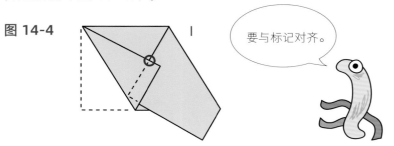

再以上边线端点为支点，将左边线与图 14-4G 做的标记对齐后折叠（图 14-4I）。

图 **14-4**

要与标记对齐。

另一侧完成同样的操作后回到图 14-4H 的状态，沿与下边线平行的折痕折叠，下层的纸也一起折出折痕（图 14-4J、K）。另一侧进行相同的操作（图 14-4L、M）。

图 **14-4**

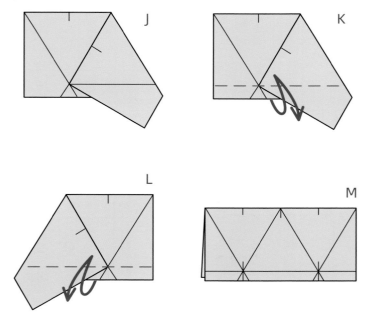

然后将折纸全部展开，谷折出折纸垂直方向的中线（图14-4N）。至此折痕图就做好了，接下来进行组合。

图 14-4 N

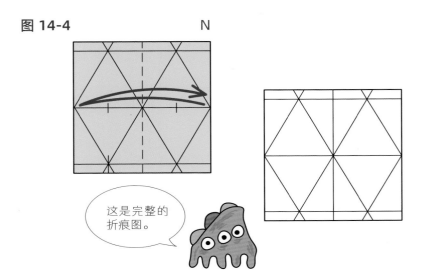

这是完整的折痕图。

将折纸翻面，折叠与上下边线平行的折痕（图14-4O），将下半部分的中线拉起，使中线旁的两个小三角形贴合并倒向右侧，这个过程与向内翻折有些相似（图14-4P）。然后上半部分进行相同的操作。

图 14-4 O P

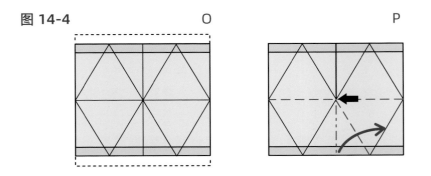

把底部多余的三角形折入内侧，整理 4 条"棱"的峰折线。将底面调整为正方形，把它放在桌面上，金字塔就做好了（图 14-4Q）。

图 14-4　　　　　　　　　　　　Q

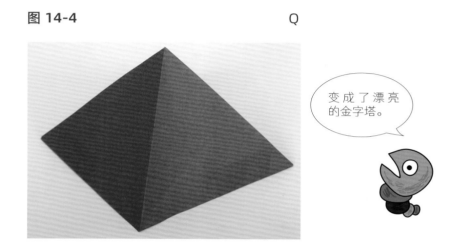

变成了漂亮的金字塔。

胡夫金字塔

然而，真正的金字塔的斜面并不是正三角形，斜面的坡度也更平缓一点，大约是 52°，而等边三角形的斜面坡度是54.74°。

埃及吉萨著名的 3 个金字塔中，胡夫金字塔虽然不是最高的，但却是体积最大的，它高 137m，底边长 230.37 m，坡度约为 51.87°。下面我们就开始折一个与胡夫金字塔坡度相同的金字塔作品，首先我们要根据坡度计算出斜面等腰三角形各角的角度（图 14-5）。

图 14-5

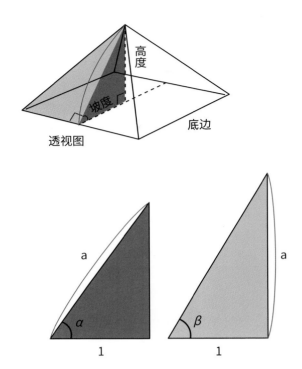

设坡度为 α，斜面等腰三角形底角角度为 β，底边为 2，因为 $\beta = \tan^{-1}\dfrac{1}{\cos\alpha} = 58.31°$。

所以，等腰三角形的顶角的角度为 $180° - 2\beta = 63.39°$。

由此可得，折金字塔就要做出 4 个顶角为 63°~64°，底角为 58°~58.5° 的等腰三角形。

虽然算出了这样的结果，但对于实际上要怎么折却毫无头绪，基于我有实践重于理论的习惯，所以就不断反复折叠、测量角度。在快要用光一大包折纸的时候，终于被我找到了合适的方法，而且是步骤很简单的方法。

简单的方法

下面看看用这个简单的方法折出的金字塔的坡度如何。

图 14-6

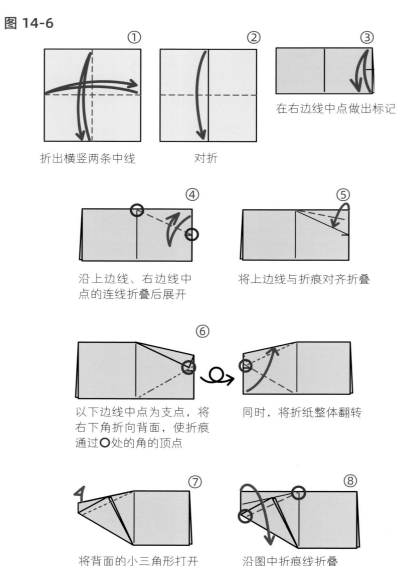

① 折出横竖两条中线

② 对折

③ 在右边线中点做出标记

④ 沿上边线、右边线中点的连线折叠后展开

⑤ 将上边线与折痕对齐折叠

⑥ 以下边线中点为支点，将右下角折向背面，使折痕通过〇处的角的顶点

同时，将折纸整体翻转

⑦ 将背面的小三角形打开

⑧ 沿图中折痕线折叠

图 14-6

将右半部分沿中线向背面折，然后对齐前面沿斜边折叠

因为图 14-6 ④ 中，向下折叠的直角三角形两条直角边的长度为 1:2，所以图 14-6 ⑪ 中，角 α 的角度为 $\tan^{-1}\frac{1}{2}$ = 26.57°，它的余角角度为 90° − 26.57° = 63.43°。

此时，我们折出来的等腰三角形顶角角度是 63.43°，而胡夫金字塔斜面等腰三角形的顶角角度为 63.39°，与之仅有约 0.06% 的误差。

图 14-6

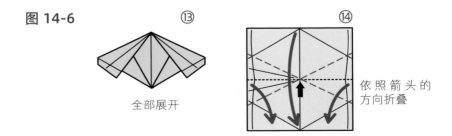

全部展开

依照箭头的方向折叠

图 14-6

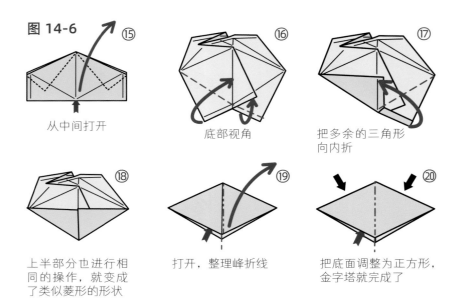

⑮ 从中间打开

⑯ 底部视角

⑰ 把多余的三角形向内折

⑱ 上半部分也进行相同的操作，就变成了类似菱形的形状

⑲ 打开，整理峰折线

⑳ 把底面调整为正方形，金字塔就完成了

在折叠过程中，上下移动图 14-6 ③的标记会改变金字塔斜面顶角的角度，坡度也会随之变化，所以这个折法可以折出不同坡度的金字塔。

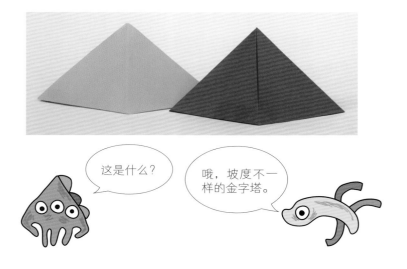

这是什么？

哦，坡度不一样的金字塔。

15 折正六面体（正方体）吧！

从正方形到正方体很难

正六面体也就是正方体，是大家都很熟悉的几何体（图15-1）。由于它的每个面都是正方形，所以大家可能会认为它比其他的正多面体折起来更容易。但是，很快就会发现折叠的时候用普通方法是行不通的。特别是要使作品的面上没有拼接缝隙、折痕及重叠的地方，让人特别困惑，甚至产生挫败感。

图 15-1

那么，我们就先折一个看上去像正方体的作品。把这个作品放在桌子上的时候，看上去是正方体，但实际上和桌面接触的底面是空的，拿起来看其实是一个没有盖子的正方体盒子。

135

只有 5 个面的正方体

首先,思考一下这个作品的折痕展开图是什么样子的。5 个正方形的面展开后有多种可能性(图 15-2),为了更有效地利用正方形折纸,我一开始选择了图 15-2C 这种发散对称的排列方式,它在折纸中的位置如图 15-3 所示。不过,后来我否定了这种选择,理由有两个:

第一,展开图的对称轴和折纸的对称轴是一致的,角的部分需要斜向折叠,造成纸张在内部重叠,作品很难保持形状。

第二,与使用折痕相比,如果直接利用折纸的边缘,作品很难维持直线性,容易歪斜。

为了避免上述情况,需要将展开图的对称轴从折纸的对称轴上错开。

图 15-2

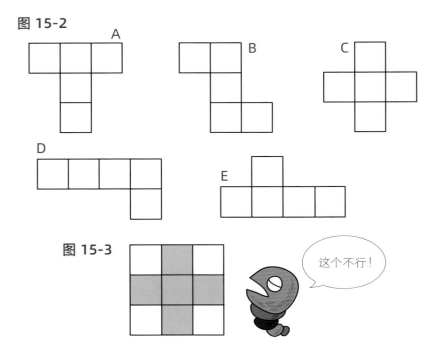

图 15-3

这个不行!

黄金分割比？

这次考虑到折痕图的易操作性，把折痕线设计在刚好通过折纸角部顶点的位置上（图 15-4）。

图 15-4

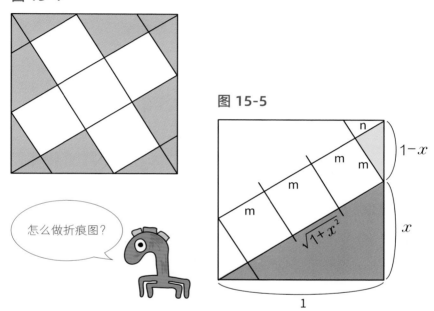

图 15-5

怎么做折痕图？

那么，如何做出这样的折痕图呢？图 15-5 省略了图 15-4 的一部分折痕线，我们需要求出图 15-5 中 x 的长度。设折纸的边长为 1，根据勾股定理，图 15-5 中大直角三角形三条边的长度依次是 x，1，$\sqrt{1+x^2}$。

此外，右上的小直角三角形的各角角度与大直角三角形相同，两者是相似三角形，根据相似比得到小直角三角形的边长 n 和 m 分别为

$$n= \frac{x(1-x)}{\sqrt{1+x^2}} \quad , \quad m= \frac{1-x}{\sqrt{1+x^2}}$$

另一方面，大直角三角形的斜边长是 3m+n，所以

$$\sqrt{1+x^2} = 3\left(\frac{1-x}{\sqrt{1+x^2}}\right) + \frac{x(1-x)}{\sqrt{1+x^2}}$$

整理后得到：$x^2 + x - 1 = 0$

好像在哪见过这个简单的一元二次方程！原来是黄金分割的方程，求解方程算出：

$$x = \frac{\sqrt{5}-1}{2}$$

所以，$x \approx 0.618$

为什么折痕展开图中会出现黄金分割比呢，只能说数学真的太神奇了！

黄金分割比的取法

在折纸上做出黄金分割比是很容易的（图 15-6）。以此为基础可以做出图 15-4 的折痕图，然后做出斜向的折痕线（图

图 15-6

中点

$\frac{\sqrt{5}-1}{2}$

1

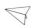

15-7A），把周围多余的部分向内折（图 15-7B），折叠 4 条
边使它们互相叠压（图 15-7C、D），只有 5 个面的正方体就
折好了（图 15-7E）。把它放在桌子上，看上去像正方体的作
品就完成了（图 15-7F）。

图 15-7

A

B

C

D

E

F

没有惊喜的作品

在折 5 个面的正方体过程中，意外出现的黄金分割比让人十分惊喜。下面要着手折一个确确实实有 6 个面的正方体。

思路和 5 个面的正方体一样。要将展开图的对称轴和折纸的对称轴错开，不利用折纸的边，而是用折痕做出各个面没有接缝、折痕及重叠的部分的正方体。在这种情况下，我选择了一种在正方形折纸中分布比较均匀的展开图（图 15-8），把展开图的边的延长线设计在刚好通过折纸角部顶点的位置上。

图 15-8

这样分布就很均匀了吧！

关于如何确定折痕的位置，我试着计算了一下，但这次没有出现像黄金分割比那样的惊喜。但是，我找到了能够简单作图，并且把误差控制在 0.4% 之内的好方法，这个误差在实际折叠中并没有什么影响。具体折痕展开图的制作方法如图 15-9 所示。

图 15-9

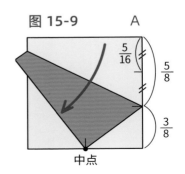

图 15-9

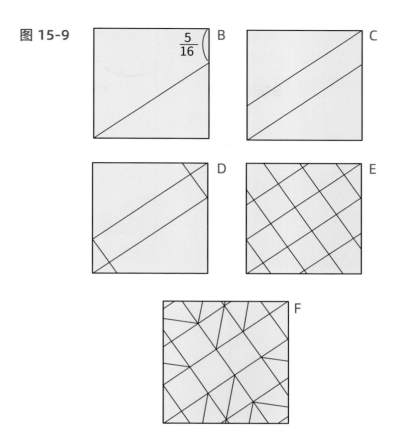

没有固定的步骤

图 15-9F 中的斜线是为了做成立体形状而折出的对角线，或者说是沿 45°角所折的斜向折痕。事实上，在接下来折正方体的过程中，并没有固定的步骤，也无法画成步骤图。方法是将斜向折痕峰折，提起纸面，即可做出盒子的形状。

在盒子内部将重叠的纸张仔细折叠，一边设法做出插入口，一边整理形状。我反复试验了很多次，步骤还是无法固定下来。而且，仅靠纸张的摩擦力，很难保证立体形状的稳定，在里面

贴上双面胶，才能使形状稳固。最后闭合正方体的时候，可以通过把剩下的直角三角形插入插入口，从而避免正方体变形，所以要下功夫整理好闭合处（图 15-10A~C）。

图 15-10

A

如图把折痕都折好。

B

把 6 个正方形以外的部分塞到内部，整理好。

C

完成。

16 折三角面十面体吧！

本部分要折的仍然是一件立体作品。用稍硬的（厚的）、边长为 24cm 或 18cm 正方形折纸会比较好折一些。

由正三角形构成的多面体

所有的面都由全等的正三角形构成的几何体叫作三角面多面体。前面折过的正四面体、正八面体，以及正十二面体，都是三角面多面体。另外还有三角面六面体、三角面十面体、三角面十二面体、三角面十四面体和三角面十六面体。但是不知道为什么没有十八面体，也没有超过 20 个面的三角面多面体。而且，8 种三角面多面体中，除去 3 个正多面体，剩下的又被叫作约翰逊多面体。以上这些都是顶点部分凸出的凸多面体，如果将顶点凹陷的情况（星形等）算上，还会有更多种的三角面多面体。

正五棱锥

三角面十面体（图 16-1），无论是从正上方还是正下方看，它的轮廓都是正五边形（图 16-2A）。从侧面看过去（图 16-2B），它的外轮廓是一个扁扁的菱形。

在几何学中，三角面十面体可以看作是两个正五棱锥底面贴合组成的几何体，因此它也可以被称为"双五棱锥"。

图 16-1

三角面十面体原来是这个样子。

图 16-2

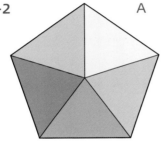

A

B

从一个顶点向周围延伸出 6 个全等的正三角形可以得到正六边形（图 16-3）。此时，6 个正三角形在同一个平面上，拿去其中 1 个，把剩下的 5 个正三角形拼接起来，就可以得到斗笠状的五边立体图形（图 16-4A）。折纸时，可以将 1 个正三角形沿中线谷折，以代替将它移除（图16-4B）。

图 16-3

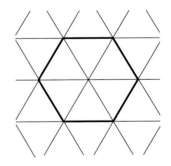

144

图 16-4

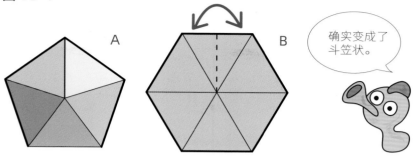

确实变成了斗笠状。

折慢一点，保证精确性

下面开始制作折痕图，首先在折纸的上下边线的中点处做出 60° 角（图 16-5），以此将折纸分成 4 段，做出共计 20 个小正三角形的折痕图（图 16-6）。

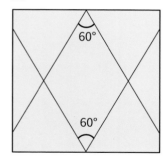

图 16-5

图 16-6

在折上下边线中点处 60° 角时，可以使用在第 3 部分中介绍过的 Z 形尺，这样不会产生多余的折痕。

在折 60° 斜线的平行线时，每折一条斜线，一定要对准已有折痕线后再压实，慢一点，提高精确度，这样才能折出完美的作品。俗语"拙速不如巧迟"讲的就是这个道理。

从"斗笠"到"斗篷"

做好折痕图后，终于要开始折三角面十面体了。

首先沿纸面中间下侧的两个小正三角形的中线谷折，同时将中央的顶点顶起来（图 16-7A、B）。然后将凹进去的部分倒向 a 的方向，将 a 向内折后压紧（图 16-7C）。这样纸的中间就出现了斗笠状的山形，也就做出了第一个五棱锥。

图 16-7

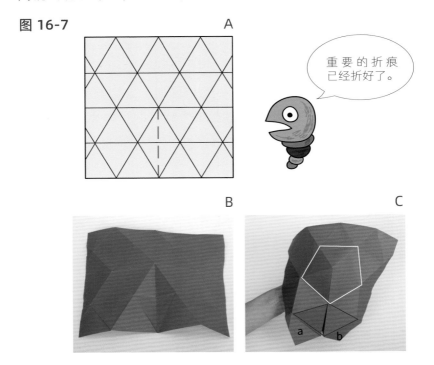

接着，将红实线中的两个三角形向内翻折后倒向另一侧，将 b 向内折后压紧（图 16-7D）。这时，折纸变成了斗篷的样子。

将图 16-7D 中白色实线周围的部分聚集起来，会形成另一个五棱锥。最后将多余的部分插到开口处，这样三角面十面体就完成了。

图 16-7　　　　　　　　　　D

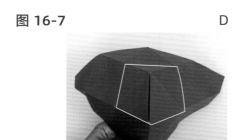

　　为了不让立体造型塌陷，在组合的时候要注意保持折痕是峰折的状态，一开始就用双面胶把内侧看不见的地方粘好，折起来会比较轻松。

　　图 16-8 是比较详细的步骤图，可以帮大家更好地理解整个折叠过程。

图 16-8

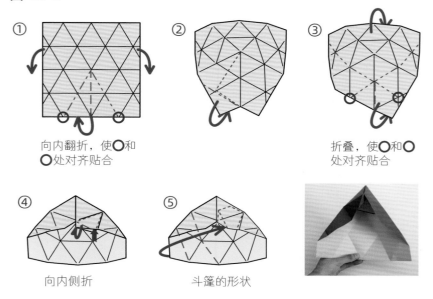

① 向内翻折，使〇和〇处对齐贴合

③ 折叠，使〇和〇处对齐贴合

④ 向内侧折

⑤ 斗篷的形状

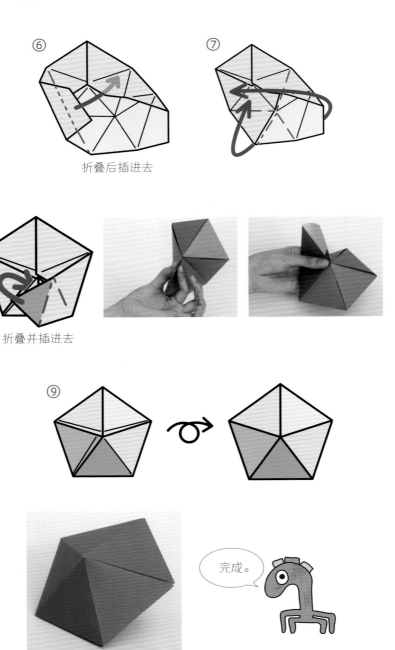

⑥

⑦

折叠后插进去

⑧

折叠并插进去

⑨

完成。

17 折筑波型飞行物吧！

两次难忘的经历

关于这个神秘的筑波型飞行物，我有过两次难忘的经历。

一次是去韩国的首尔参加第 12 届国际数学教育大会（ICME-12）的时候。离下午的会议开始还有些时间，我就在筑波大学的展位折了这个筑波型飞行物来玩，经过的人都凑过来让我教他们折法，人们不断聚过来，大家把折好的飞行物放飞到空中，场面非常壮观。从折纸的使用数量推断，在仅仅不到 1 小时的时间里，有超过 300 名不同国家的人折过筑波型飞行物。

另一次是在墨西哥的日本墨西哥学院教折纸学的时候，我受邀给幼儿园的孩子上课，于是就想到了折这个筑波型飞行物。虽然还只是幼儿园大班的学生，但大家都折出来了，筑波型飞行物到处飞，乱成一团。孩子们开心的样子让我至今难忘。

作品的由来

无论是小朋友还是一线的科学家，都可以在折筑波型飞行物中得到快乐。筑波型飞行物的原型来自于水野政雄的折纸作品"鲤鱼"。这里的"鲤鱼"其实指的是"鲤鱼旗"，用正方形折纸折鲤鱼旗时，嘴部的圆环很容易散开，有些人想了些办法以便固定，比如做一个小豁口。

不论是在学校、公司还是在家里，筑波型飞行物都可以用最普通的长方形打印纸来折，2002 年我以"筑波型飞行物"这

个名字将它发表于《折纸侦探团》。这次，我决定用正方形折纸，改变折法后，让它再次登场（图 17-1）。

图 17-1

右侧作品是用 A4 打印纸折的，看上去与左侧用正方形纸完成的作品几乎一样。

筑波型飞行物，因为它的形状与筑波山相似而得名（图 17-2）。

图 17-2

远眺筑波山。

将标记点对齐折叠

用边长是 15 cm、18 cm（推荐），或是 24 cm 的正方形折纸都可以，但是不要用硬的纸，以免无法掌握平衡。纸的彩色面是正面或是背面都没关系，这次我们要用到一些平时用不到的折纸方法。

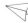

首先，将上边线两端点对齐，在中点处做个小标记，然后将标记与左端点对齐，在距左端点 1/4 边长处做标记（图 17-3）。

然后将折纸上下颠倒，进行相同的操作。

将两个标记对齐折叠，压平折纸（图 17-4A）。这时，要确认是两个标记与边线的交点对齐（图 17-4B）。这样就做出了有两个山顶的形状，然后将山脚水平放置（图 17-4C）。

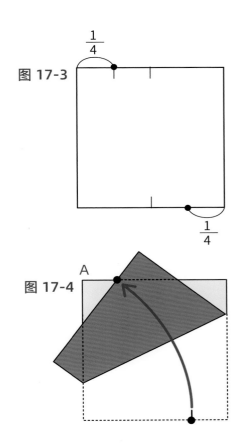

图 17-3

图 17-4

A

图 17-4

B

C

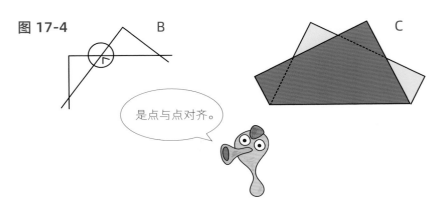

是点与点对齐。

接下来将山脚的底线平行向上翻折，使两端的角落在山的斜边上（图 17-4D）。折出的这条折痕只是后面折叠时需要用到的参考线，没有必要一直折到两端，折叠后还原（图 17-4E）。

到这里准备工作就完成了，下面要开始组合了。

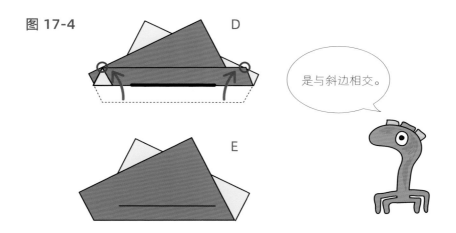

图 17-4

是与斜边相交。

组合成飞行物

将山脚左右两侧突出来的部分向内侧折，左侧的部分要塞到两层纸中间（图 17-5A），这样就更像一座山了。然后将山脚的底线向上折，折到图 17-4E 的参考线下方，大约距离参考线 0.5mm，然后再沿参考线向上折一次（图 17-5C）。

然后，用大拇指指腹压住细长条状纸带的中间，其他手指在背面支撑，双手依次用力滑至两端（图 17-5D），一共重复 10 次。完成后，细长条状纸带就会向内卷起来了（图 17-5E）。

图 17-5

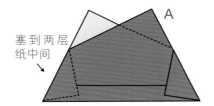

塞到两层
纸中间

A

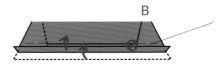

B

隔约 0.5mm
的距离

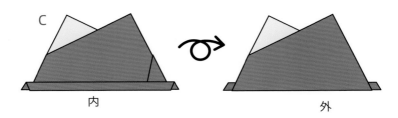

C

内　　　　　　　　外

D

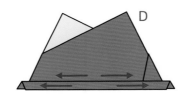

E

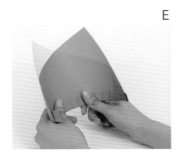

向内卷。

下面要把内卷的纸带做成圆环。将纸带一端像美工刀刀刃的部分，插入另一端的纸层间隙中（图 17-5F），把被插入一端夹在山的斜边的内侧（图 17-5G）。插入至左右两条斜边组成"V"形时（图 17-5H），筑波型飞行物就完成了。最后调整细长条状纸带，使它看上去是个圆环（图 17-5I）。

图 17-5

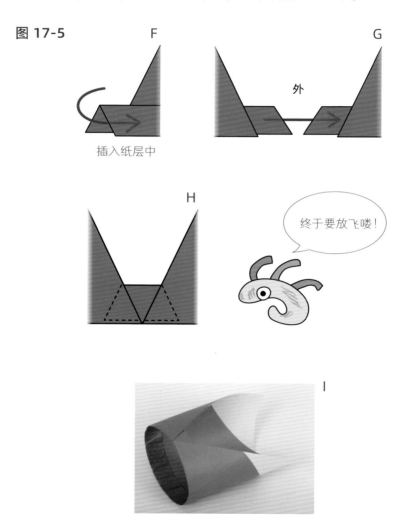

像投球一样放飞

放飞的准备动作是，将筑波型飞行物的圆环放在前面，山峰的部分放在后面的下侧，把两根手指伸进去，用其他手指夹住山峰的部分（图17-6）。

图 17-6

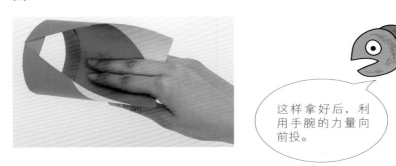

这样拿好后，利用手腕的力量向前投。

然后像投球或者扔石头那样，手腕稍微发力朝着水平稍微往上或者往下一点点的方向将它投出去。如果不给它一定的初速度，它就飞不起来。但如果用力很大的话，它有时会像回旋镖一样飞回来。

筑波型飞行物没有翅膀，所以飞行能力不是很好，不如其他纸飞机飞得远、飞得久（图17-7）。

图 17-7